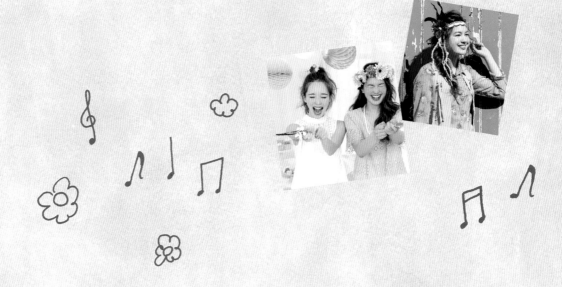

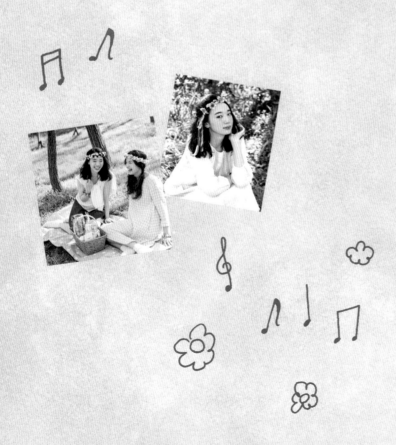

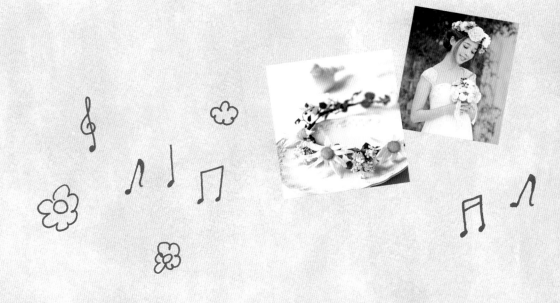

森林夢幻系 ♡♡ 手作花配飾

56款自然田園風 &華麗優雅風的
&清新可愛風 花冠×花配件

花冠的歷史比起捧花更為悠久。

我對於花冠的最初記憶，是小時候和媽媽、妹妹一起作的幸運草花冠。

之後經歷了1960年代後期掀起的花藝潮流，

也曾在古董西洋畫中看過，女演員自然地配戴著田園風花冠……

現在，花冠跨越了時空，

在音樂活動、婚禮會場上都大受歡迎，讓我覺得非常開心。

大受矚目的花冠，只要抓住重點，材料不必全照書上準備也沒關係。

希望這些手作花冠能為大家帶來歡笑與幸福！

正久 りか

Contents

| Chapter 2 |

以創意加工，
花冠大變身 ····· **18**

Easy & Quick Remake 1 ····· **20**
Easy & Quick Remake 2 ····· **21**
以創意進行改造，製作專屬的花冠 ····· **22**
Gorgeous Remake ····· **24**
Lovely Pink Remake ····· **26**

| Chapter 3 |

妝點派對
&特別日子的花冠 ····· **28**

Birthday Party ····· **30**
Picnic ····· **32**
Girls Night Out ····· **34**
Accessories for Yukata ····· **36**
A Holy Night ····· **38**

| Chapter 1 |

戶外活動
必備的繽紛花冠
&花飾品 ····· **4**

The Basic Design ····· **6**
Trend Colour ····· **8**
LOVE Hippie Style ····· **10**
Natural Girly ····· **11**
Brilliant & Stand out ····· **12**
Sweet Wildflower Style ····· **14**

Column "My 花冠 Life" ····· **16**

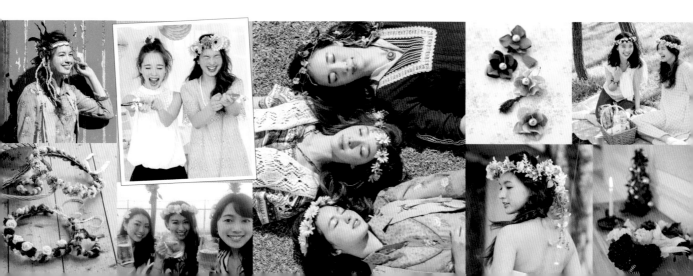

| Chapter 4 |

希望在婚禮配戴的
花冠&花飾品 ⋯⋯ 40

Bridal Wreath of White & Gorgeous ⋯⋯ 42

Bridal Wreath of Sweet & Natural taste ⋯⋯ 45

Bridal Wreath of White & Natural ⋯⋯ 46

Natural taste for Reception ⋯⋯ 47

Brilliant taste for Reception ⋯⋯ 48

Column "*My 花冠 Wedding*" ⋯⋯ 50

| Chapter 5 |

平常也很好搭的
簡單花飾品 ⋯⋯ 52

Hair Accessories for Everyday ⋯⋯ 54

Other Accessories for Daily use ⋯⋯ 57

How to make
1 │ 來作花冠&花飾品吧！ ⋯⋯ 60
2 │ 花冠的作法 ⋯⋯ 62
3 │ 花頭帶的作法 ⋯⋯ 65
4 │ 各種花飾品的作法 ⋯⋯ 66
本書作品的作法 ⋯⋯ 70

```
┌─── 本書中作品的難易度指數 ───┐
  ★⋯簡單好作
  ★★⋯普通
  ★★★⋯有點難
└────────────────────────────┘
```

It's fun
today♥

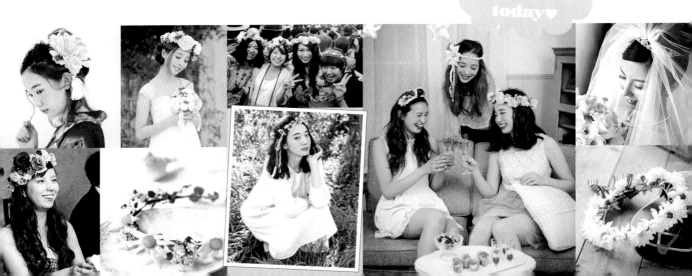

長版寬上衣／HUG

| **Chapter 1** |

戶外活動必備的
繽紛花冠＆花飾品

戶外活動不可或缺的花冠裝飾。戴上喜歡的花冠，心情一定會更加雀躍吧！以簡單小物就可以輕鬆製作！你也來試作一個在戶外超吸晴的漂亮花冠吧！

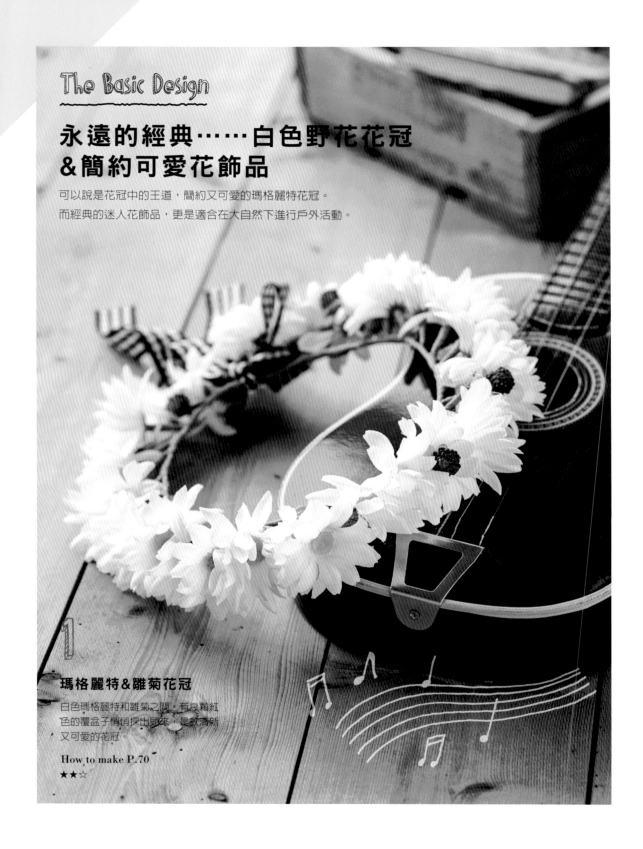

The Basic Design

永遠的經典……白色野花花冠
&簡約可愛花飾品

可以說是花冠中的王道，簡約又可愛的瑪格麗特花冠。
而經典的迷人花飾品，更是適合在大自然下進行戶外活動。

1

瑪格麗特&雛菊花冠

白色瑪格麗特和雛菊之間，有幾顆紅
色的覆盆子悄悄探出頭來，是款清新
又可愛的花冠。

How to make P.70
★★☆

2

橘色＆黃色
白頭翁＆玫瑰花冠

橘色＆黃色等明亮活潑色系的花卉，
搭配紅色的格子緞帶，非常可愛俏
皮。

How to make P.70

★★☆

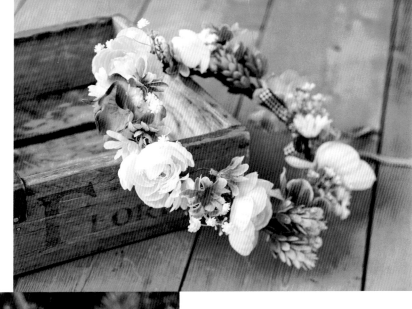

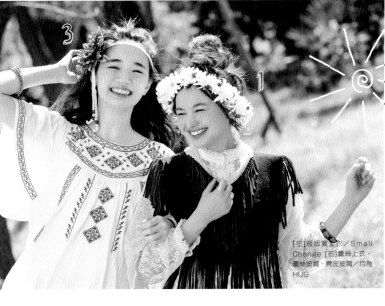

[左]長版寬上衣／Small
Change [右]蕾絲上衣，
蕾絲披肩，麂皮披肩／均為
HUG

3

大輪大理花頭帶

絲毫不輸給仲夏豔陽的鮮橘色大輪大
理花，令人印象深刻。帶子前端的小
木珠也是焦點所在。

How to make P.65

★☆☆

Trend Colour

愛上由新潮藍色&黃色製作的柔和色彩花冠！

如果想表現出時下流行感，可以選用較新潮的花色。當作主色或陪襯色都好，組合方式很自由。

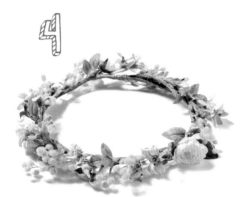

金合歡&藍星花花冠

亮黃色的金合歡和天藍色的藍星花相互對比，是一款可愛又討喜的花冠。

How to make P.70

★★☆

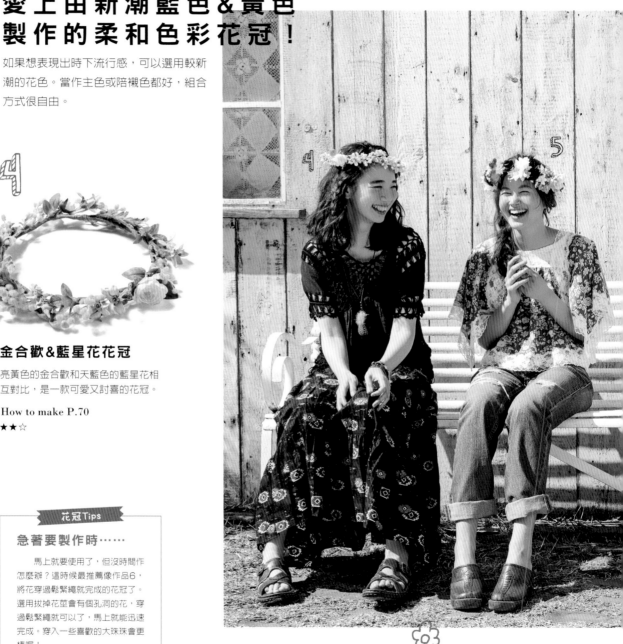

花冠Tips

急著要製作時……

馬上就要使用了，但沒時間作怎麼辦？這時候最推薦像作品6，將花穿過鬆緊繩就完成的花冠了。選用拔掉花萼會有個孔洞的花，穿過鬆緊繩就可以了，馬上就能迅速完成。穿入一些喜歡的大珠珠會更棒喔！

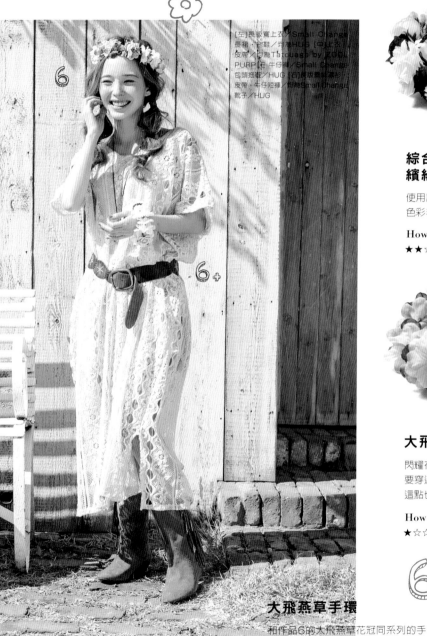

[左]長版寬上衣／Small Change
長裙、涼鞋／均為HUG [中止衣]、
皮帶／均為Tatouage by COOL
PURPLE 牛仔裙／Small Change
包頭抱華／HUG [右]長版蕾絲罩衫、
皮帶、牛仔短褲／均為Small Change
靴子／HUG

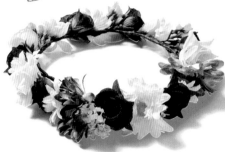

綜合花卉的 繽紛花冠

使用許多大朵玫瑰和非洲菊，
色彩非常鮮豔的花冠。

How to make P.62
★★☆

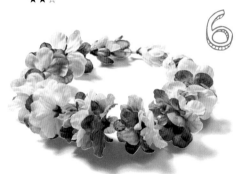

大飛燕草花冠

閃耀在花朵之間的珠珠特別亮眼。只
要穿過鬆緊繩即可，短時間就能完成
這點也很有魅力。

How to make P.64
★☆☆

大飛燕草手環

和作品6的大飛燕草花冠同系列的手
環，作法也同樣簡單。綠色和紫色的
玫瑰是注目焦點。

How to make P.70
★☆☆

9

70年代的嬉皮風
展現今日風情

讓人懷念起70年代，相當有時尚感的花朵頭帶，
在活動中可以彰顯出自己的風格。

非洲菊羽毛頭帶

嬉皮風的蕾絲緞帶，加上紅色羽毛和
兩朵非洲菊，是十分能展現個性的單
品。

How to make P.70

★★☆

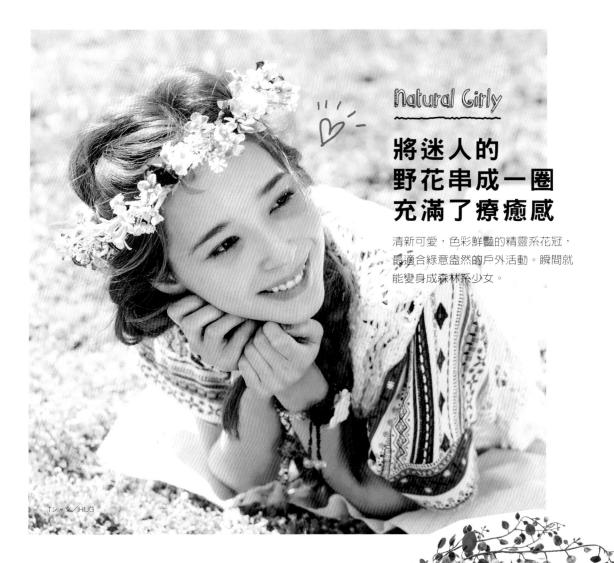

Natural Girly

將迷人的
野花串成一圈
充滿了療癒感

清新可愛，色彩鮮豔的精靈系花冠，
最適合綠意盎然的戶外活動。瞬間就
能變身成森林系少女。

Tシャツ／HUG

色彩繽紛的
小花花冠

以花色繽紛各異的可愛野花，作成帶
有纖細感的花冠。垂墜在後方的藤蔓
也是特色之一。

How to make P.71

★★☆

120%甜美系華麗花冠
成為眾人矚目焦點

以橘色及粉紅色的渾圓花朵，加上大紅色的蔓越莓等女生喜歡的素材，
緊密串成一個花冠，能讓自己和周圍的人都染上幸福的氣息。

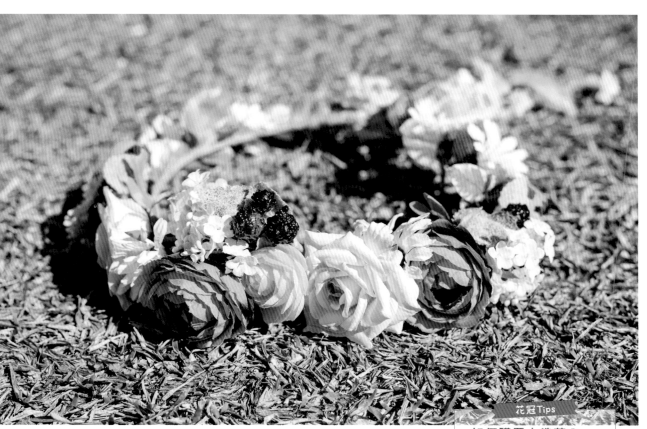

 鮮活色系的
華麗花冠

明亮的橘色和粉紅色英國玫瑰、陸蓮
花、蔓越莓……組合成華麗且引人注
目的花冠。

How to make P.71

★★☆

花冠Tips

如何購買人造花？

製作花冠的人造花，可以在手作商
店、人造花專賣店、大型雜貨商店
等許多地方購買。每家店的品項、
色彩和質感都各不相同，可以依據
使用目的、要在什麼場合使用、
想要長期使用，還是使用一次就
好……自由選擇購買地點。

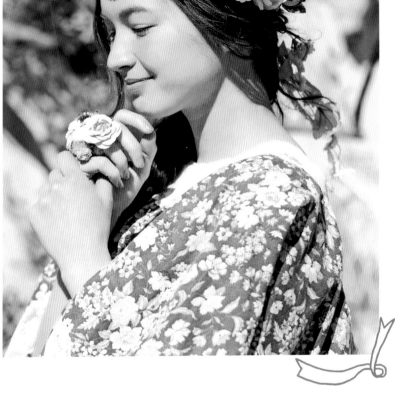

10

藍色&黃色的
迷你玫瑰戒指

外型圓滾滾的可愛繽紛花戒指。
和作品11一樣，
作法非常簡單喔！

How to make P.71
★★☆

11

展現春色爛漫的
迷你玫瑰戒指

有著可愛的春季色彩迷你玫瑰，和粉
紅色麂皮蝴蝶結，外型圓滾滾的戒
指。

How to make P.69
★★☆

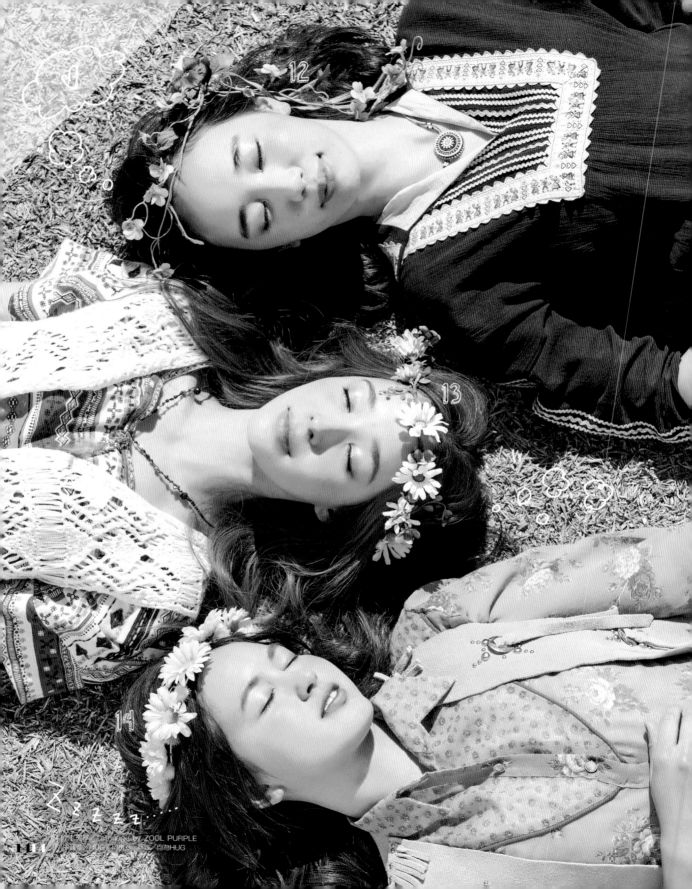

12

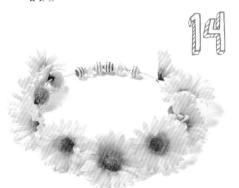

香菫菜＆三色菫
的藤蔓花冠

以藤蔓狀的香菫菜為底，繫上三色菫
和蝴蝶結，就完成簡約又可愛的作品
了。

How to make P.71
★☆☆

Sweet Wildflower Style

纖細又優雅的
野花風情
美麗花冠

有著可愛藤蔓，和彷彿開在原野的花朵作成的花
冠，相當適合戶外的氛圍。

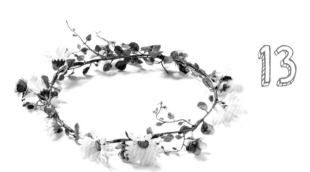

13

白雛菊＆香菫菜
的藤蔓花冠

綠色的藤蔓點綴著白色與紫色的雛菊
和香菫菜，是相當野趣橫生的作品。

How to make P.71
★★☆

14

黃雛菊花冠

彷彿匯聚了太陽光彩的黃色雛菊花
冠，相當可愛。

How to make P.72
★★☆

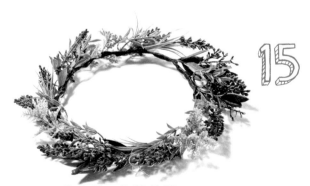

15

薰衣草＆綠葉花冠

好似會飄散出薰衣草香的自然風情花
冠。

How to make P.63
★☆☆

Column

"My 花冠 Life"

戴過就知道它的美
花冠有這麼多的優點！

花冠可以使用在多種活動、派對上……非常受到女生歡迎！
本單元就來訪問幾位在各種場合都會配戴的花冠愛用者，
向她們打探一下花冠的樂趣吧！

船曳晶子

居住於兵庫縣。三姊妹以OysterSisters之名大力宣傳兵庫縣赤穗市坂越灣出產的牡蠣的魅力，並在網路經營牡蠣店。三姊妹也積極參與振興地方的活動，甚至成為「赤穗市牡蠣季親善大使」。晶子則是三姊妹中的老么。

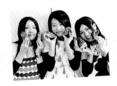

以OysterSisters之名活動的三姊妹。由左至右是長女順子、次女百合子、三女晶子。姊妹的感情相當好呢！

Q1
想在活動或派對上戴花冠的原因是什麼呢？

我第一次參加夏日音樂節時，穿著很輕鬆的衣服，但到處都能看到戴著花冠來參加的可愛女孩。「原來有這麼可愛的露營穿搭啊！我也想這樣作！」這就成了我的契機。

Q2
是從哪裡得知本書的作者，正久りか所製作的花冠呢？還有，是因為哪一點才購買的呢？

我是在網路上搜尋「花冠、音樂節」這些關鍵字才發現的。比起鮮活的色調，我更想要同色系但色調柔和的花冠，所以一看到這些花冠我就愛上了！

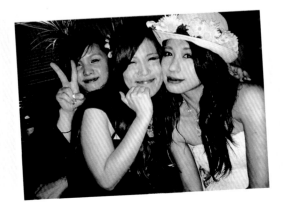

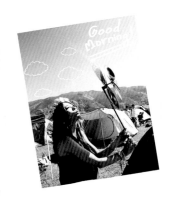

Q3 花冠有什麼樣的魅力呢？

花冠有蠻多魅力的呢！
・簡單好穿戴
・很容易配合自己的頭型
・活動時也不容易移位
・靠這個裝飾就能引人注目
・很有女人味
・能夠一下就變身華麗的風格
大概就是這幾點吧！

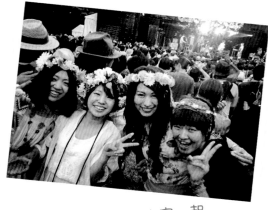

大家一起戴花冠♡

Q4 戴了花冠之後有什麼樣的感覺呢？周圍的人都給予什麼評價呢？

相當受到好評喔！我第一天搭短褲、第二天搭夏季洋裝，無論哪件都很搭！男生女生都很能接受，很棒呢！

有大人的感覺……

Q5 之後也想要繼續配戴花冠嗎？如果還想繼續戴，會是在哪種場合呢？

想！我想收集很多花冠^^下次想買素色的藍、白色花冠♪場合當然是夏日音樂節囉^^，之前參加露天餐會時戴也有被搭訕，玩得很開心。雖然也曾經被誤認為是工作人員過（笑）。

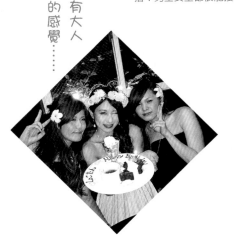

Q6 本書中介紹了許多能夠簡單製作的花冠，妳有想過自己製作專屬花冠嗎？

我很想作喔！因為我喜歡海，所以想作一個裝飾了海星或貝殼的創意花冠♪也想作幾個手工花冠送給朋友當禮物。

好好喝 ☆

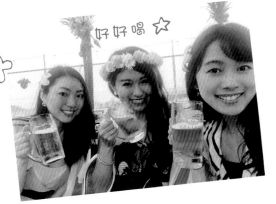

Q7 最後，請給想試試花冠搭配的人一些建議吧！

花冠是一個無論隨性風、少女風等各種風格都意外好搭的單品。只要戴上就能大受歡迎，可愛度也增加三成，一定要試試看喔（^^）♪

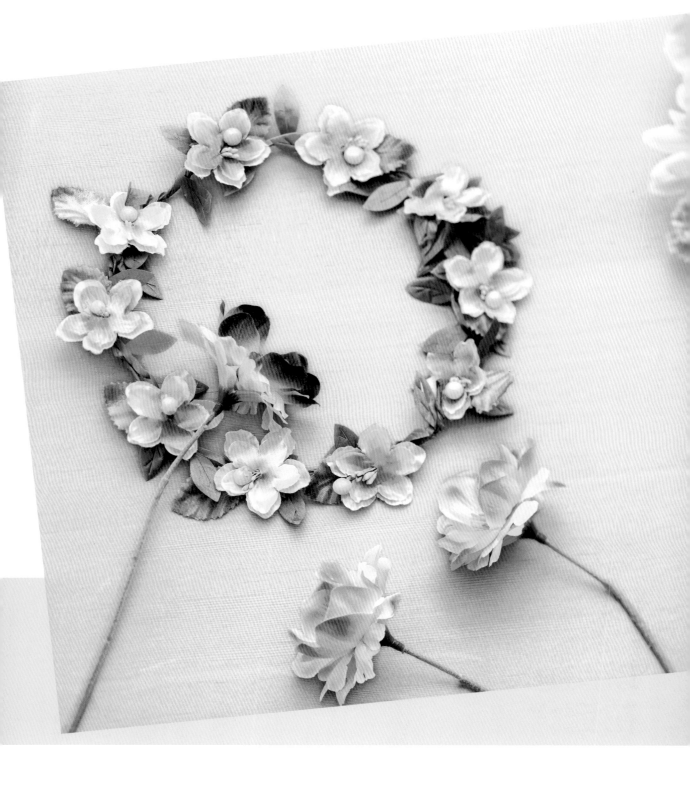

| Chapter 2 |

以創意加工，
花冠大變身

在手作雜貨店購買的花冠，只要加上喜歡的花材或配件，立刻就能變
身成可愛到讓人嚇一跳的專屬花冠喔！覺得沒時間、要從頭作好麻煩
的你，就試著挑戰改造看看吧！

[左・中] 連身裙／Tatouage by ZOOL PURPLE　[右]連身裙／
Samansa mos2（can）　蕾絲披肩／HUG

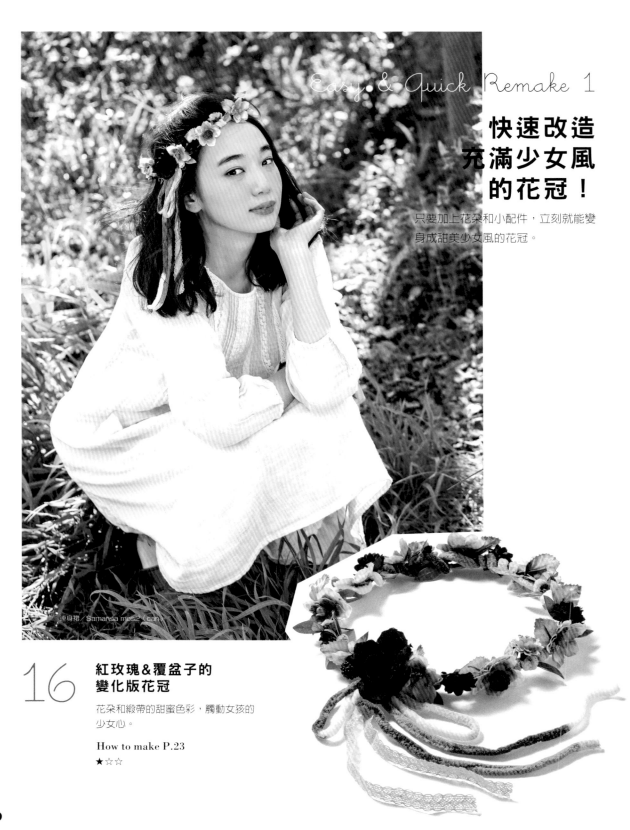

快速改造
充滿少女風
的花冠！

只要加上花朵和小配件，立刻就能變
身成甜美少女風的花冠。

連身裙／Samansa mos2（can）

16

紅玫瑰&覆盆子的
變化版花冠

花朵和緞帶的甜蜜色彩，觸動女孩的
少女心。

How to make P.23

★☆☆

Easy & Quick Remake 2

華麗清新風的花冠
也可以簡單改造！

清新颯爽的氛圍中，流露出華麗感的花冠。
這也是改造品喔，所以怎麼作都不會失敗！

非洲菊＆玫瑰
變化版花冠

額外加上去的大朵白色非洲菊和奶油
黃的玫瑰，賦予變化版花冠華麗而清
新的形象。

How to make P.22
★ ★ ☆

17

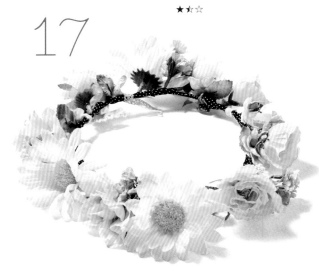

> ### 花冠Tips
>
> #### 身高、臉型和
> #### 花朵大小的平衡感？
>
> 花冠隨著配戴的人不同，也會顯得
> 適合與否。一般來說，身高高、五
> 官立體的人，適合大花花冠；而身
> 材嬌小、五官屬於一般東方臉型的
> 人，適合小花花冠。不過髮型也可
> 以改變花冠的感覺，千萬不要因為
> 不適合就輕易放棄，可以多多挑戰
> 喜歡的花冠款式。

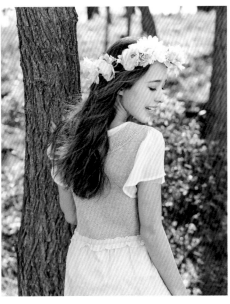

價格實惠！
迅速完成!!

以創意進行改造，製作專屬的花冠

［ 準備手作雜貨店的花冠 ］

馬上就要使用了，卻沒時間作。但還是想要一項有自我風格的花冠！那推薦你直接改造手作雜貨店的花冠，簡單又迅速就能作出喜歡的作品囉！

現成的花冠有三種顏色。

速攻 30分!

間隔增量型變化版花冠

只要注意處理剪下花冠花朵後的鐵絲尖端，就能放心作各種變化了。

17.非洲菊&玫瑰變化版花冠（P.21）

材料&工具 〈材料：大創（花藝膠帶之外）〉
●花：花冠（藍色）…1個／6朵一束的非洲菊中挑選大朵‧白色…3朵／淺色系玫瑰‧中‧奶油黃色…7朵／藍星花‧中‧藍色…5朵
●花藝膠帶‧綠色…適量／固定鐵絲‧綠色…15支／布膠帶圓點‧黑底&白圓點…適量／手工藝蕾絲緞帶組 藍色 各45㎝
●剪刀／斜口鉗

1

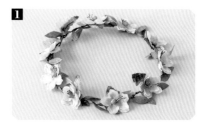

將花冠的花朝向外側，取下纏繞在裡面的藤蔓。

2

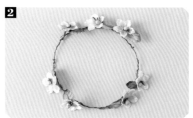

像圖片一樣，以斜口鉗將一些花從花萼的部分剪掉，空出間隔。

3

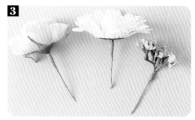

將要繫在花冠上的花，依＜基本的配件＞（P.62）的方式先製作好。

4

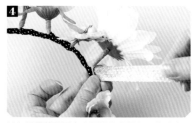

以布膠帶將花固定在間隔的部分上，並纏繞花冠的鐵絲一圈。花朵的切口尖端就會被遮蓋住了。

5

將手工藝蕾絲緞帶組的三種緞帶各剪成兩半，三種交互以等間隔的距離繫在花朵間（打單蝴蝶結）。

／完成!!＼

速攻20分！增量型變化版花冠

只要將花朵和小配件，添加在市售花冠上即可，不只簡單，也能在短時間內完成。

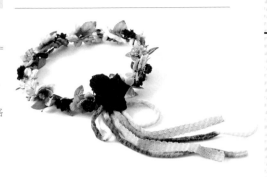

16.紅玫瑰和覆盆子變化版花冠（P.20）

材料&工具〈材料：大創〉

- ●花：花冠（藍色）…1個／覆盆子飾品・極小…5個／可愛菊花紙花・小・紅…5個、粉紅…4個／8朵一束的絨面迷你玫瑰中挑選中朵・紅…1朵
- ●mokomoko羊毛線AMUKORO・綜合草莓…180㎝／手工藝蕾絲緞帶組 粉紅色 各45㎝
- ●剪刀／斜口鉗／黏著劑

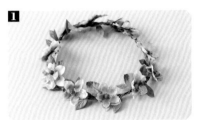

1 將花冠的花朝向外側。

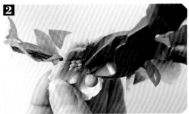

2 每隔一朵花，就以斜口鉗剪下花蕊。

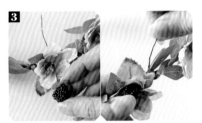

3 將覆盆子飾品的鐵絲穿過花蕊下方的孔洞，捲到花冠的鐵絲上，一直沿著花冠捲到尾端。

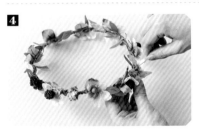

4 紙花以紅、粉紅兩色交錯，將鐵絲部分捲在花冠的花朵間。

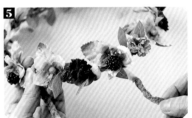

5 毛線預留35㎝後，鬆鬆的捲在花間的鐵絲上（遮蓋花朵的鐵絲）。

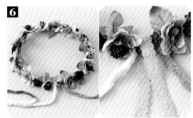

6 捲一圈，捲到結束前2至3㎝左右，以對摺的蕾絲蓋住毛線沒有捲到的部分。

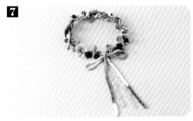

7 將毛線打個蝴蝶結在蕾絲上，蕾絲和毛線剪成一樣長。

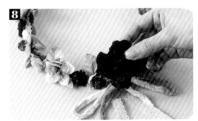

8 在步驟**7**打結處塗上黏著劑，黏上只留下花朵的玫瑰花（以手輕壓1至2分鐘，或以紙鎮等重物壓1小時）。

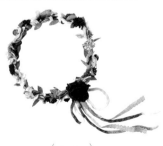

／完成!!＼

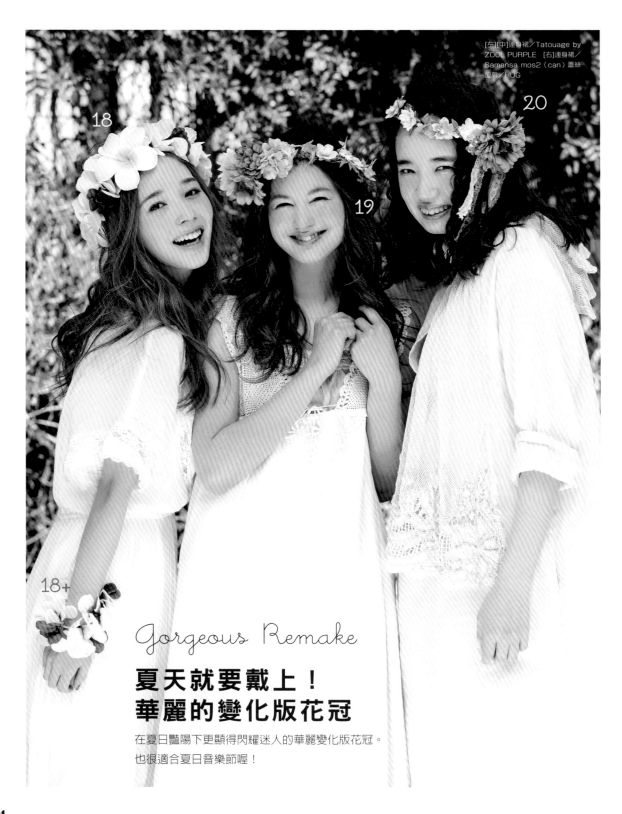

[左][中]連身裙／Tatouage by ZOOL PURPLE [右]連身裙／Samansa mos2（can）蕾絲披肩／HUG

18

18+

19

20

Gorgeous Remake

夏天就要戴上！
華麗的變化版花冠

在夏日豔陽下更顯得閃耀迷人的華麗變化版花冠。
也很適合夏日音樂節喔！

18 雞蛋花變化版花冠

以現成的雞蛋花花冠加上雞蛋花髮飾和桃紅色的雞蛋花，彷彿吹來陣陣南國的暖風。

How to make P.72

★☆☆

18+ 雞蛋花變化版手環

和雞蛋花花冠同系列的手環，加上許多花卉改造成的作品。搭配花冠一起配戴，看起來更華麗了。

How to make P.72

★☆☆

19 非洲菊＆菊花
不對稱變化版花冠

將色彩鮮豔、花瓣豐滿的非洲菊和菊花，集中在一側的個性派變化版花冠。

How to make P.72

★★☆

20 橘色非洲菊＆
閃亮亮蕾絲變化版花冠

將現成的花冠加上閃亮亮的素材和蕾絲，更襯托出橘色的非洲菊，是一款簡單就能完成的作品。

How to make P.72

★☆☆

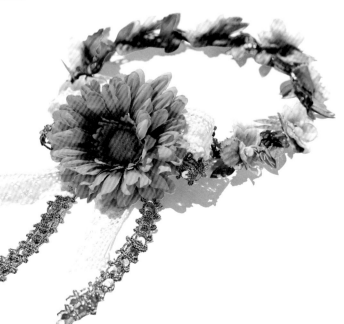

Lovely Pink Remake

粉紅色的花朵
是女孩的好夥伴！

只要有滿滿都是粉紅色，看了就有好心情的花冠，
似乎就會充滿活力，太不可思議了！

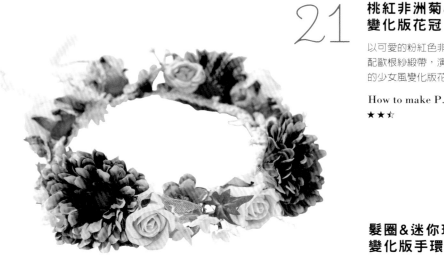

21

桃紅非洲菊＆玫瑰少女風
變化版花冠

以可愛的粉紅色非洲菊＆玫瑰花，搭
配歐根紗緞帶，演繹出帶有夢幻色彩
的少女風變化版花冠。

How to make P.73
★ ★ ☆

髮圈＆迷你玫瑰
變化版手環

只要在現成的螺旋狀髮圈上，加一朵
迷你玫瑰即完成的簡單變化版手環。

How to make P.68〔黃色〕・73〔白色・粉紅色〕
★ ☆ ☆

22

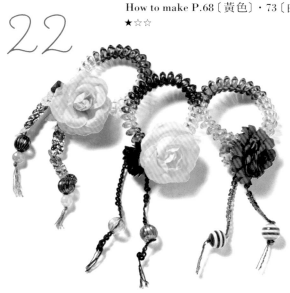

**以手作小物製作
專屬創意飾品！！**

可以將髮圈加工作成手環，或以包
裝用的小配件作成飾品，手作雜貨
店簡直就是製作飾品的寶庫！參加
戶外音樂節時，配戴手作雜貨店販
賣的色彩鮮明飾品，看起來也更亮
眼。一定要挑戰看看，自己作一件
漂亮的飾品吧！

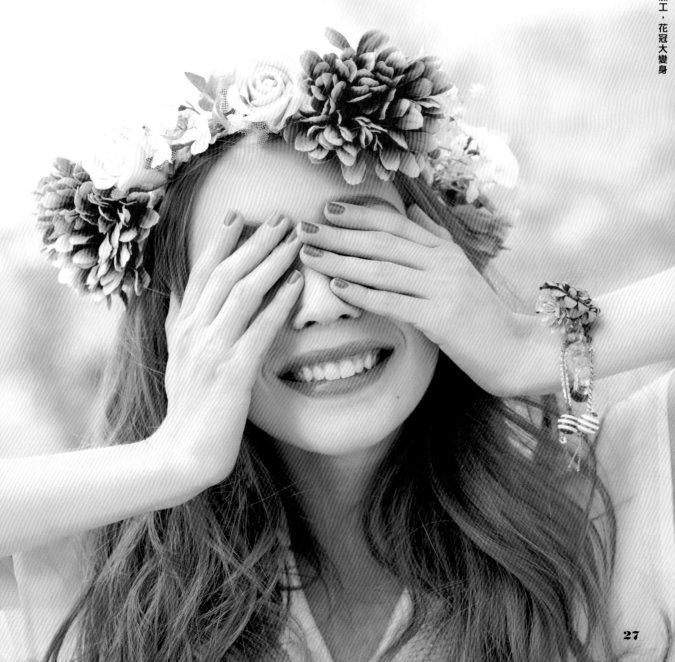

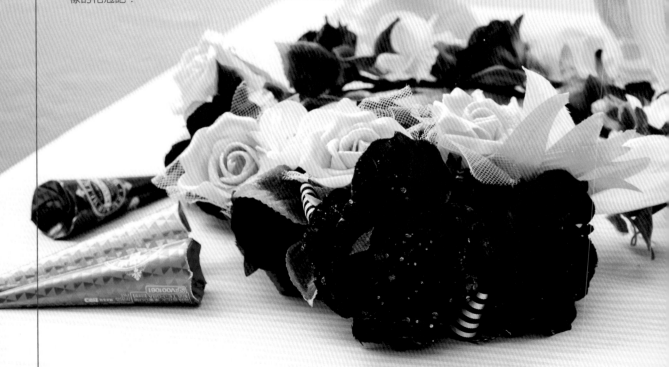

妝點派對 &
特別日子的花冠

只要戴上就能展現出華麗氛圍的花冠，無論是生日派對、女生聚會、賞花、聖誕晚會……都能一展風采！配合活動主題，來作作看各式各樣的花冠吧！

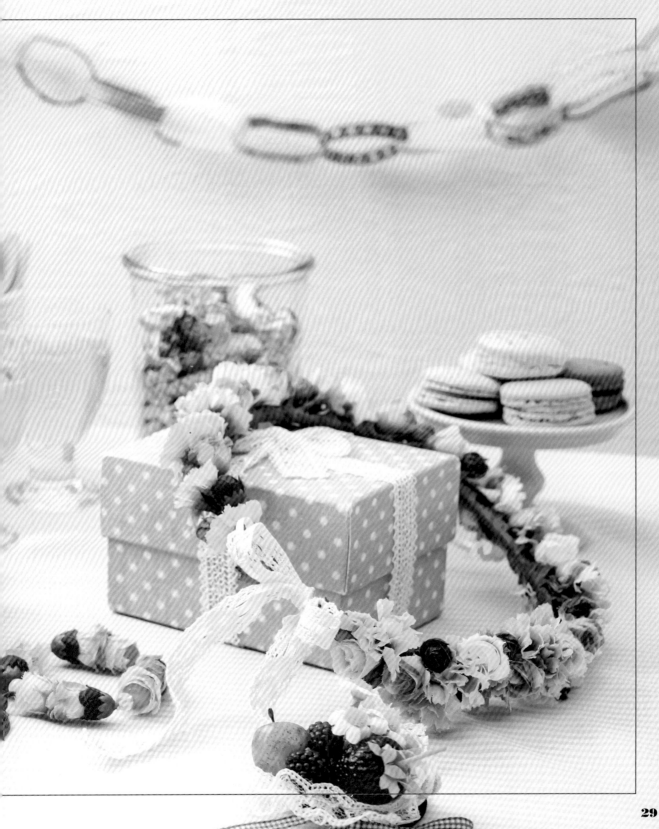

Birthday Party

指定顏色更有趣！
花冠&生日派對

今天的生日派對，主題色系是粉紅色、藍色和白色。
只要選擇這些色系的大輪花花冠，
無論是給人的觀感或戴上的氛圍，你都能成為最美的女主角！

粉紅色&藍色
重瓣花朵花冠

這是以粉紅色和藍色為主色調的花冠。在以同色系為主題的活動空間，顯得很有一體感，看起來更加可愛。

How to make P.73

★★☆

[左] 無袖上衣／Small Change 裙子／Tatouage by ZOOL PURPLE
[右]連身裙／Small Change

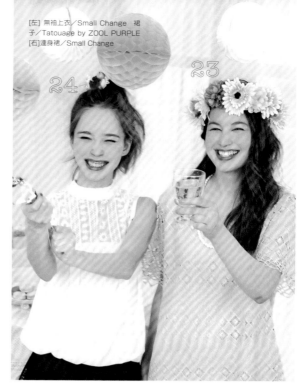

24

水果 &德國洋甘菊髮圈

堆滿藍莓、姬蘋果、德國洋甘菊的髮圈。相當有存在感，一定可以成為矚目焦點。

How to make P.73

★★☆

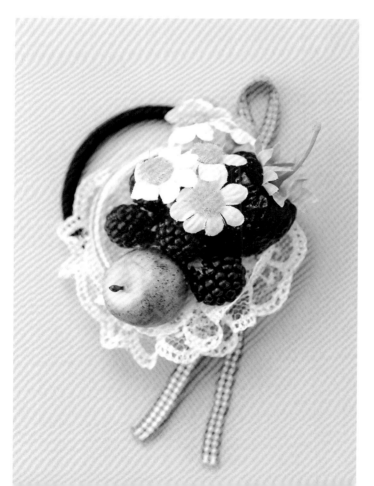

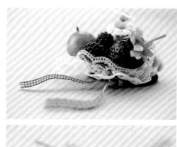

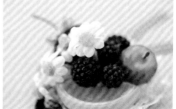

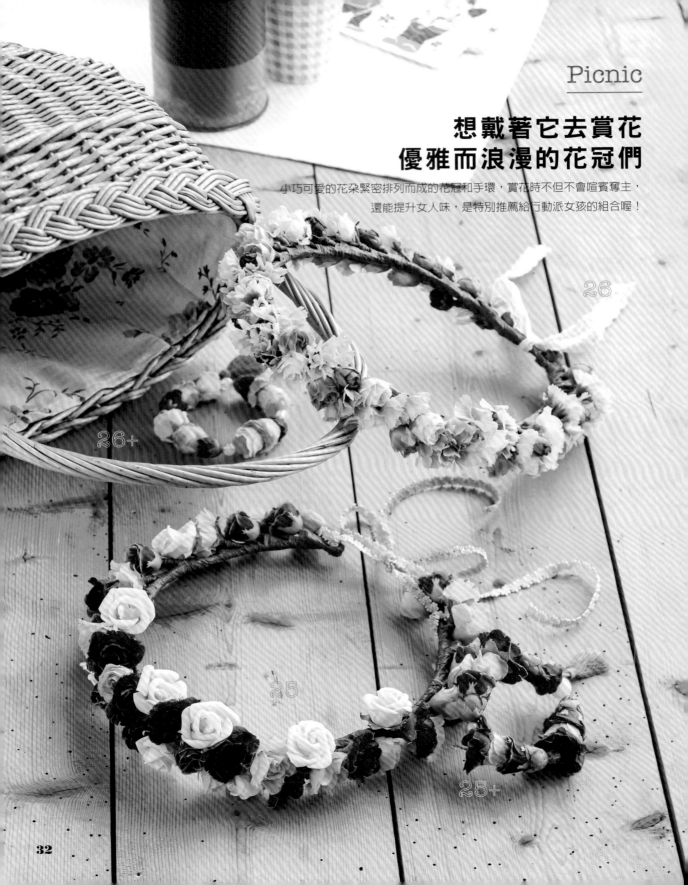

想戴著它去賞花
優雅而浪漫的花冠們

小巧可愛的花朵緊密排列而成的花冠和手環，賞花時不但不會喧賓奪主，
還能提升女人味，是特別推薦給行動派女孩的組合喔！

26

26+

25

25+

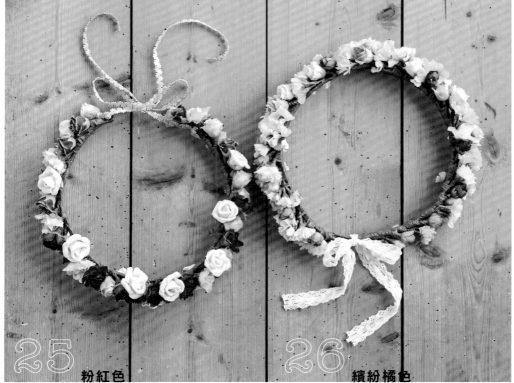

25 粉紅色 迷你玫瑰花冠

小巧的玫瑰花苞和花朵緊密連接在一起，後面有緞帶可以調整大小，是非常方便的設計。◎

How to make P.73

★★☆

26 繽紛橘色 迷你玫瑰花冠

以多種色彩的迷你玫瑰和藍星花，色調卻相當協調的細緻作品。

How to make P.74

★★☆

25+ 迷你玫瑰&流蘇 粉紅手環

小巧細緻的流蘇是手環的亮點，當然也可以不搭配花冠單獨使用。

How to make P.74

★★☆

26+ 迷你玫瑰&流蘇 繽紛橘手環

粉紅色、橘色的迷你玫瑰和迷你流蘇，彰顯手環的魅力。

How to make P.74

★★☆

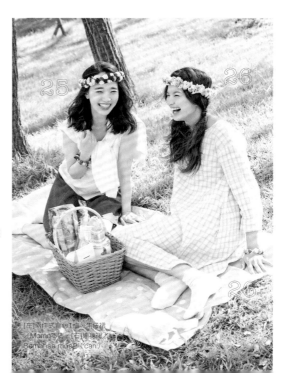

[左]兩件式背心T恤・牛仔褲 Momo冬店 [右]連身裙／Samansa mos2（can）

33

Girls Night Out

讓姊妹聚會更歡樂
魅力滿分的花冠和花飾品

好友姊妹們聚在一起時，選擇比平常還多了點玩心的花飾品，
效果會更棒喔！

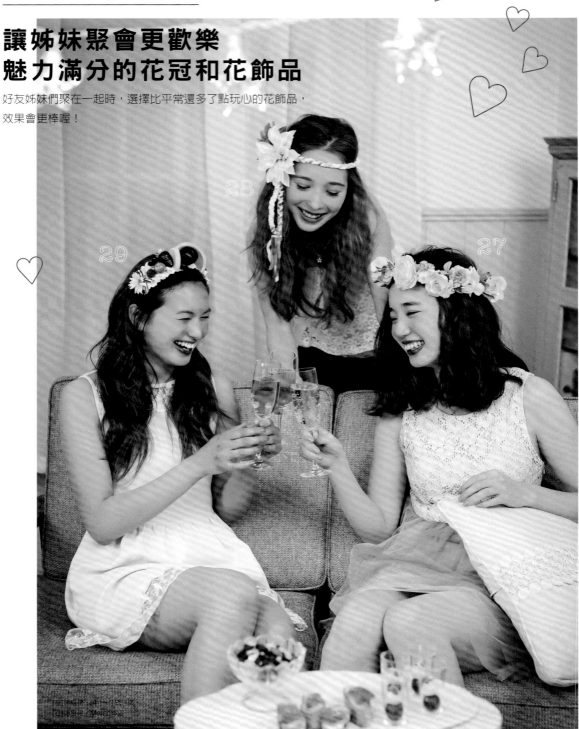

27 黃&橘玫瑰的
常春藤花冠

大輪黃色玫瑰和常春藤表現出優雅的
形象,也很適合搭配婚禮二次進場的
禮服喔!◎

How to make P.74
★★☆

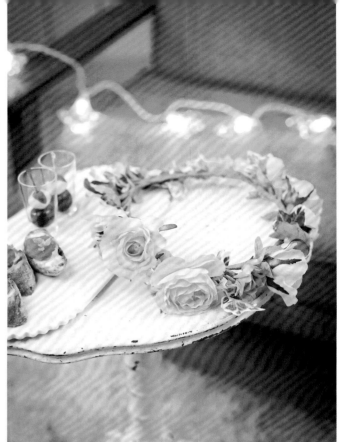

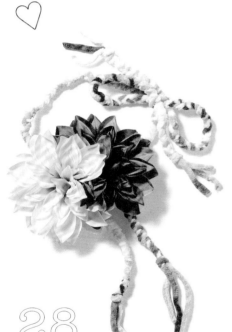

28 雙色大理花
頭帶

令人驚豔的兩朵大輪大理花,讓頭帶
充滿個性。戴上它的你,也會讓人特
別印象深刻。

How to make P.74
★½☆

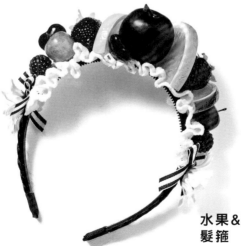

29 水果&雛菊
髮箍

以女孩子最喜歡的水果,搭配小雛菊
作成的髮箍。顯眼的可愛感相當有魅
力。

How to make P.75
★★☆

35

Accessories for Yukata

夏日祭典&煙火大會……
讓浴衣美人美麗度加倍的花飾品

為夏日祭典更添歡樂氣氛的浴衣，最適合搭配超大size的花飾品了。
將它裝飾在盤高的頭髮上吧！

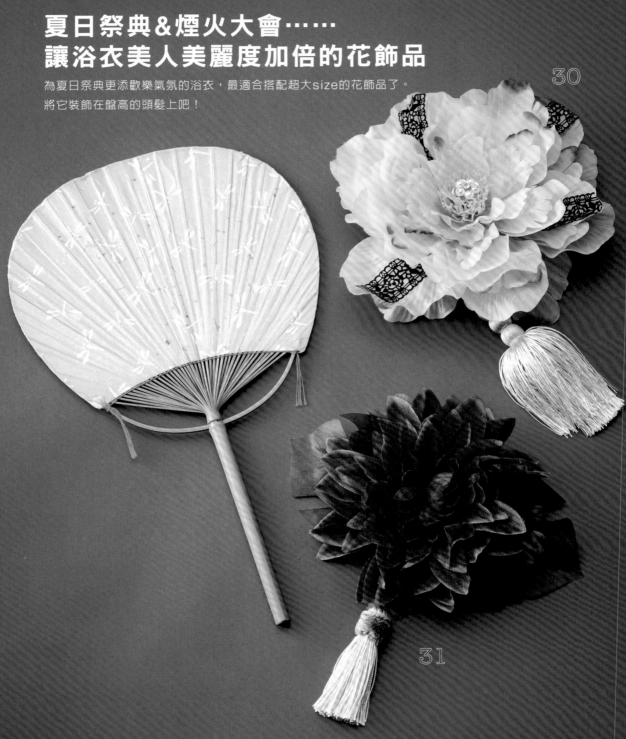

30

31

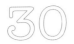

鮮黃牡丹＆
流蘇大髮飾

裝飾著蕾絲的黃色牡丹花，表現出女
性特有的柔和氣質。

How to make P.75
★★☆

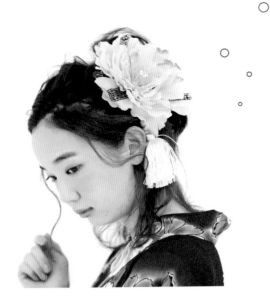

大理花＆重瓣非洲菊
熱帶風髮飾

以電信蘭葉作成的洋風花髮飾，搭配
浴衣也非常適合。

How to make P.75
★★☆

32

粉紅芍藥＆
蕾絲髮飾

嬌羞的粉紅色花瓣加上纖柔的蕾絲，
是相當可愛的作品。

How to make P.75
★★☆

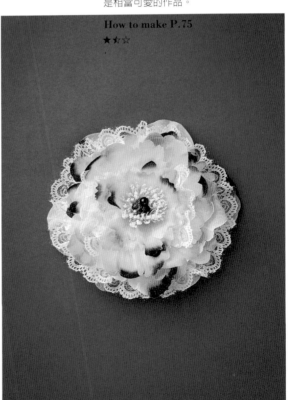

花冠Tips

適合搭配浴衣的
花飾品有哪些呢？

穿浴衣時，即使選擇誇張一點的髮
飾也會很搭，非常的奇妙呢！不過
要戴大朵花髮飾時，將頭髮盤起
來，整體會感覺比較平衡。此頁介
紹的三種髮飾，背面都有髮夾，別
在包包上當作裝飾也很不錯。

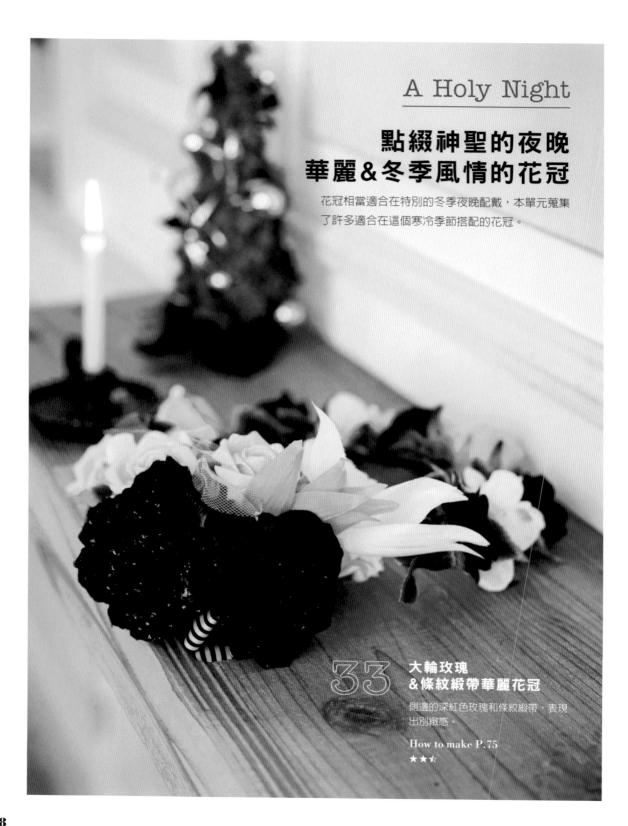

A Holy Night

點綴神聖的夜晚
華麗&冬季風情的花冠

花冠相當適合在特別的冬季夜晚配戴，本單元蒐集
了許多適合在這個寒冷季節搭配的花冠。

33 大輪玫瑰
&條紋緞帶華麗花冠

側邊的深紅色玫瑰和條紋緞帶，表現
出別緻感。

How to make P.75

★★☆

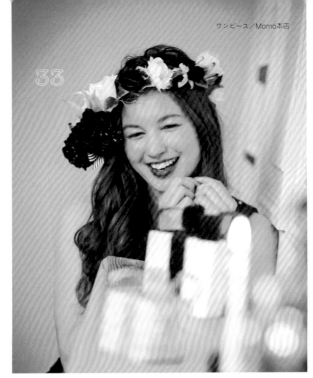

ワンピース／Momo本店

33

花冠Tips

冬天適合戴的花冠……

冬天建議戴有冬季感配件裝飾的花冠。就像本單元介紹的作品，使用形象溫暖的假毛球、羽毛等，就會符合季節的味道。除了暖色系之外，選擇很有白雪感的白色或藍色花卉也很棒。聖誕節時，加上聖誕紅和冬青葉，更能表現出季節感。

34

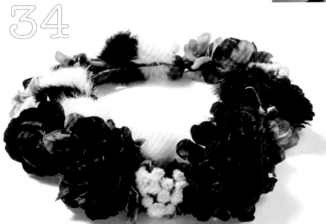

**酒紅色花朵 &
假毛球花冠**

黑 × 白的假毛球及正面熊耳草的蓬鬆感，表現出溫暖的形象，是配色相當成熟的花冠。

How to make P.76
★★☆

35

**矢車菊 &
羽毛花冠**

羽毛讓花冠特別有個性。因為是以現成的花冠改造的作品，作法也很簡單。

How to make P.76
★☆

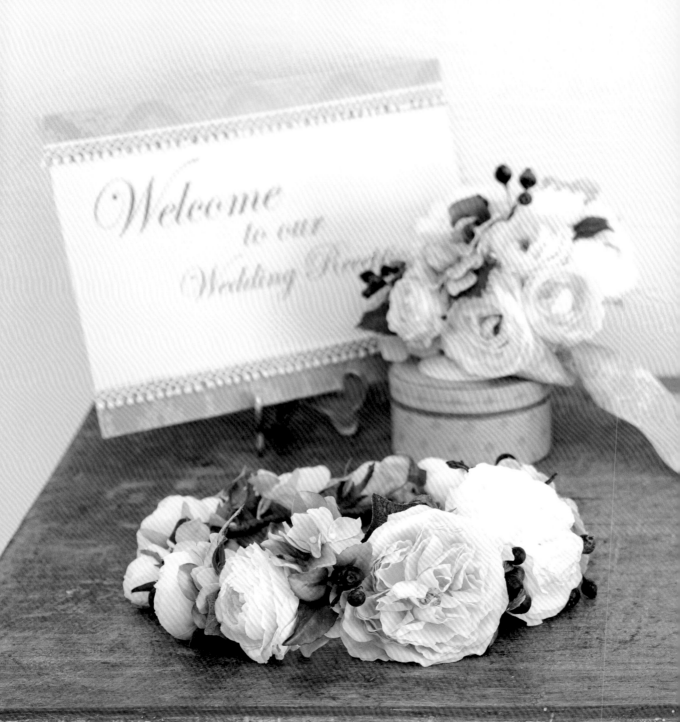

Chapter 4

希望在婚禮配戴的
花冠&花飾品

能夠將女性的魅力展現到最大限度的花冠，在婚禮上也是受到歡迎的
人氣單品。在最閃耀的日子，花冠必定會施予更加美麗動人的魔法。
可以送給自己、親密好友、姊姊妹妹……試著來作出充滿心意的美麗
花冠吧！

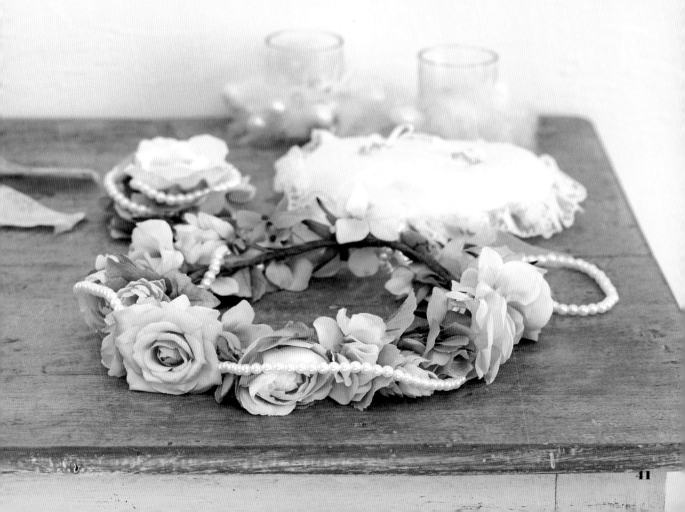

點綴一生一次的特別日子
展現氣質&風采的花冠

在婚宴上配戴的花冠，建議挑選氣質高雅，最能展現出女性耀眼動人面貌的設計。

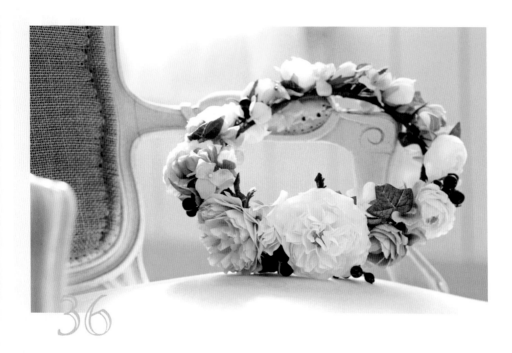

36

典雅古典玫瑰&
繡球花花冠

色彩柔和、花瓣豐滿的古典玫瑰，
醞釀出花冠優雅的氣質。

How to make P.76
★★☆

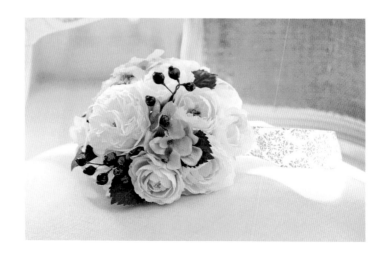

〔參考作品〕
典雅古典玫瑰&
繡球花捧花

與上述作品同系列的捧花。
小巧可愛，且相當有存在感。

36

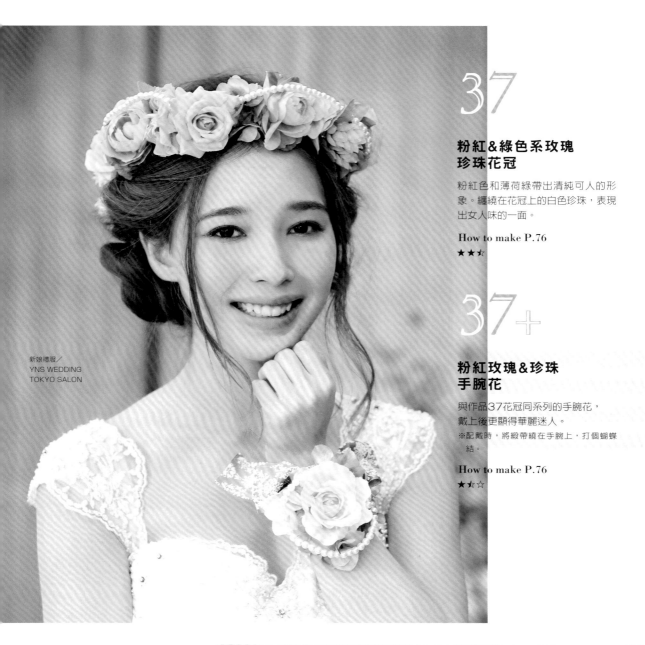

新娘禮服／
YNS WEDDING
TOKYO SALON

37

粉紅＆綠色系玫瑰
珍珠花冠

粉紅色和薄荷綠帶出清純可人的形象。纏繞在花冠上的白色珍珠，表現出女人味的一面。

How to make P.76

★★☆

37+

粉紅玫瑰＆珍珠
手腕花

與作品37花冠同系列的手腕花，戴上後更顯得華麗迷人。
※配戴時，將緞帶繞在手腕上，打個蝴蝶結。

How to make P.76

★★☆

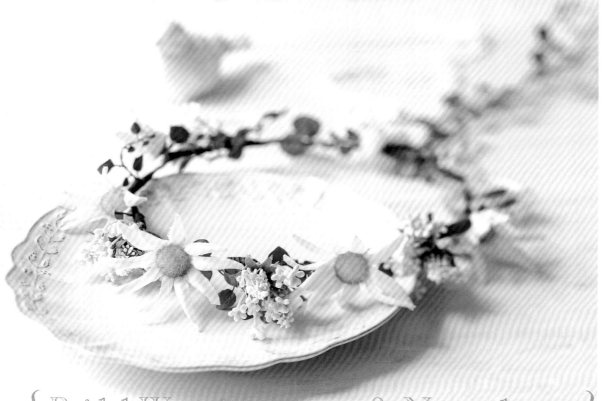

{ Bridal Wreath of Sweet & Natural taste }

嬌柔可愛的
自然風婚宴花冠

以簡單、優雅的花朵為主角的花冠，讓新娘看起來更加嬌柔可人。

新娘禮服／
YNS WEDDING
TOKYO SALON

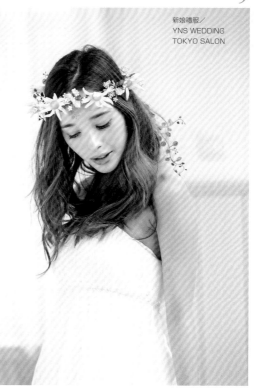

法絨花&
野花花冠

生動活潑的野花和藤蔓，洋溢著自然風。法絨花可愛的外型，更為花冠的形象加分。

How to make P.77

★★☆

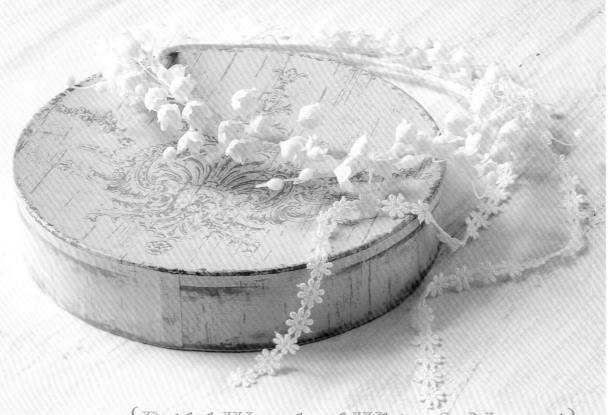

{Bridal Wreath of White & Natural}

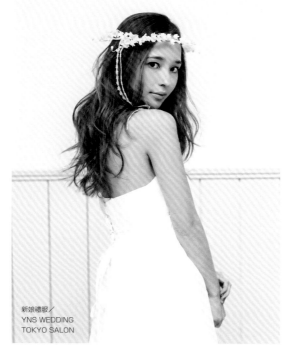

奢華的白色野花
花冠演繹出
高雅洗練的形象

白色的迷你雛菊花冠，更加襯托出新
娘的美。

39

鈴蘭&蕾絲花冠

僅以純白色的鈴蘭和蕾絲作成的簡約
花冠，可愛之中同時帶有高雅洗練的
氣質。

How to make P.77
★★☆

新娘禮服／
YNS WEDDING
TOKYO SALON

{ Natural taste for Reception }

適合在二次進場時
配戴的個性派花冠

二次進場時戴的花冠，新娘們似乎更
常選擇比婚禮時的白色系更加鮮豔的
色彩。

新娘禮服／YNS WEDDING
TOKYO SALON

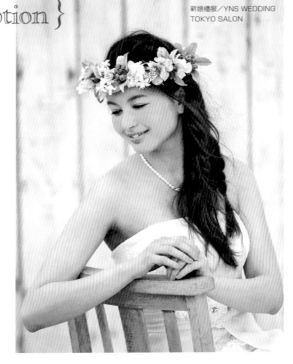

40

藍莓&繡球花
果實風花冠

紫色繡球花和深藍色藍莓、白色小
花，表現出柔和而自然的形象。

How to make P.77

★★☆

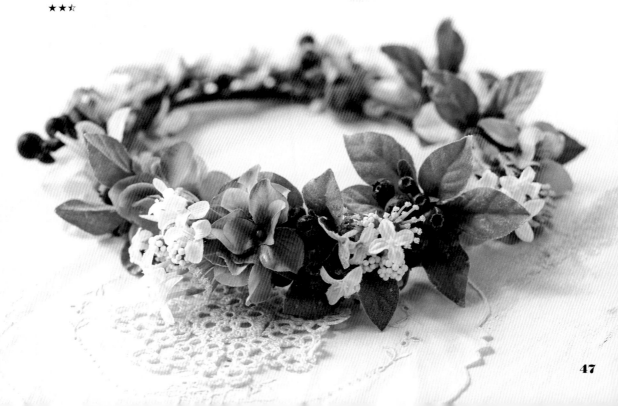

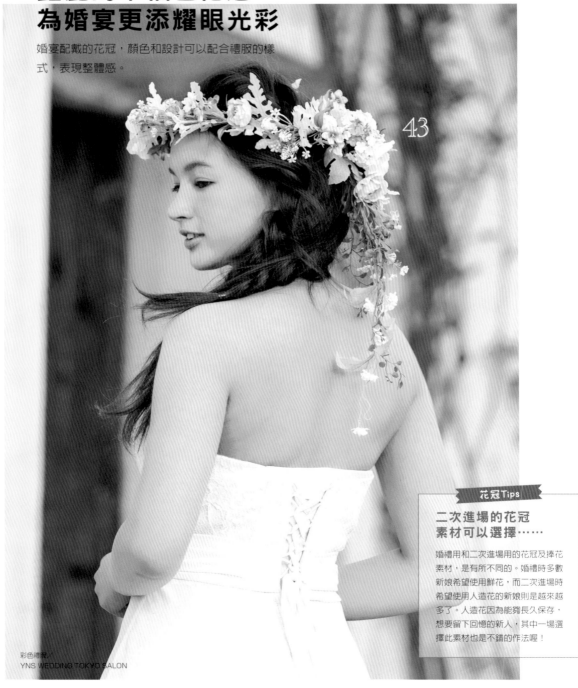

{ Brilliant taste for Reception }

豔麗的幸福色花冠
為婚宴更添耀眼光彩

婚宴配戴的花冠,顏色和設計可以配合禮服的樣
式,表現整體感。

43

彩色禮服/
YNS WEDDING TOKYO SALON

花冠Tips

二次進場的花冠
素材可以選擇……

婚禮用和二次進場用的花冠及捧花
素材,是有所不同的。婚禮時多數
新娘希望使用鮮花,而二次進場時
希望使用人造花的新娘則是越來越
多了。人造花因為能夠長久保存,
想要留下回憶的新人,其中一場選
擇此素材也是不錯的作法喔!

41

**白色&對比色
玫瑰花冠**

白色、嫩綠色、煙燻粉色的玫瑰，加
上常春藤，表現出清新風。

How to make P.77
★★☆

42

**藍色花朵&
條紋緞帶花冠**

色調鮮明的藍色相當美麗。
如果與禮服相搭配，
是非常吸引人的一品。

How to make P.77
★★☆

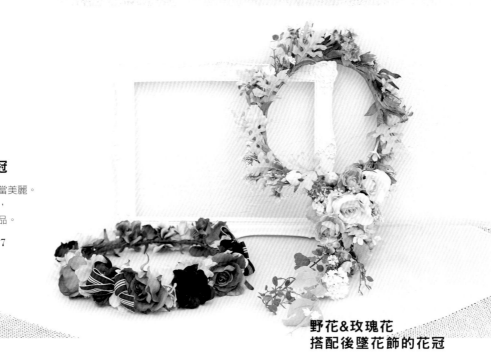

**野花&玫瑰花
搭配後墜花飾的花冠**

43

有著豐富花朵的後墜花飾是此花冠的
主角，粉紅色和薰衣紫色則表現出優
雅柔和的氛圍。

How to make P.78
★★★

Column

"My 花冠 Wedding"

、好幸福～/

「戴上花冠，我覺得自己成了夢想中的新娘！」

花冠在婚禮中也是大受歡迎的人氣單品。
這次訪問到在婚禮上穿戴本書作者正久りか作品的體驗者，
來問問她花冠有什麼魅力吧！

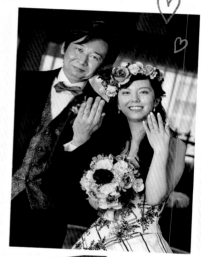

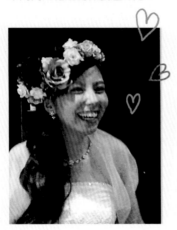

Q1

為什麼
會想在婚禮上
配戴花冠呢？

其實只是單純覺得很可愛，
所以很憧憬（笑）。
而且禮服是白色與黑色，就
想戴個比較亮眼的頭飾，所
以就選擇前後看起來都很華
麗的花冠囉！

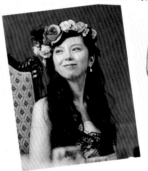

松澤絵里

上班族，居住於東京都。2014年舉辦
婚禮＆喜宴時，搭配了正久りか的花冠＆
捧花。最近經常和老公一邊吃她親手作的
料理，一邊看錄好的節目，過得很幸福
喔！

謝謝♡

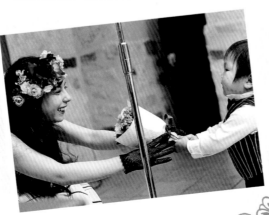

Q2

妳覺得花冠的魅力
是什麼呢？

只要戴上，感覺就會特別不一樣，心情會變
得很好喔！♪
花冠還可以改變禮服的氣質，更接近我夢想
中的樣子了！最重要的是，怎麼看都很可
愛！無論是從前面、旁邊、後面看，都有滿
滿的花朵，非常華麗迷人！

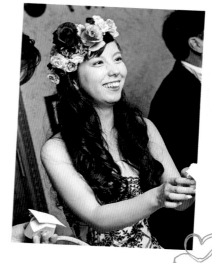

Q3 戴上花冠的感覺怎麼樣？周圍的人有什麼評價嗎？

看到訂作實品的瞬間，馬上就好興奮，試戴之後更開心了！覺得自己成了心目中憧憬的新娘了呢！

親朋好友們也都很喜歡，一直稱讚我♪ 特別是女性好友和公司同事，只要談到婚禮的話題，對我的花冠的印象都很深刻！因為我是長髮，所以選擇比較大型的花冠，還真是選對了！

比較意外的是，連我爸爸也覺得很好看。他很喜歡藍色的配色，還說想和我拍合照呢（笑）！

Q4 之後也想要繼續戴花冠嗎？如果還想配戴，會是在哪種場合呢？

我想要在音樂節之類比較輕鬆的活動時戴，讓心情更High，不過現在最希望的，是如果能夠生個女兒，想在紀念日之類的特別日子給她戴頂花冠！

一起開開心心的拍很多照。如果有機會，也想跟女兒戴上一樣的花冠（笑）！

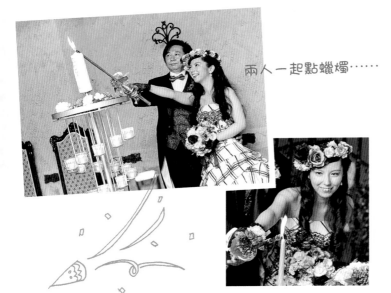

兩人一起點蠟燭……

Q5 最後，請給想在婚禮上戴花冠的新娘一些建議吧！

最近許多新娘都會配戴花冠，但因為只要顏色或大小有點不一樣，整體的氣氛就會跟著改變，樣式也很多，讓人很傷腦筋。禮服也會因為花冠改變原本的形象，變得相當華麗。

當時我有很多想穿的禮服，煩惱了好久……最後決定選擇單純黑白色調的禮服，再以花冠和捧花當作亮點！

花冠有很多樣式，可以搭配各式各樣的髮型，不管穿什麼樣的禮服，都會變得更可愛喔！

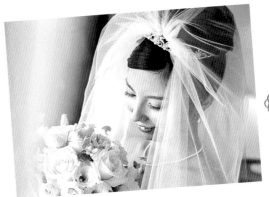

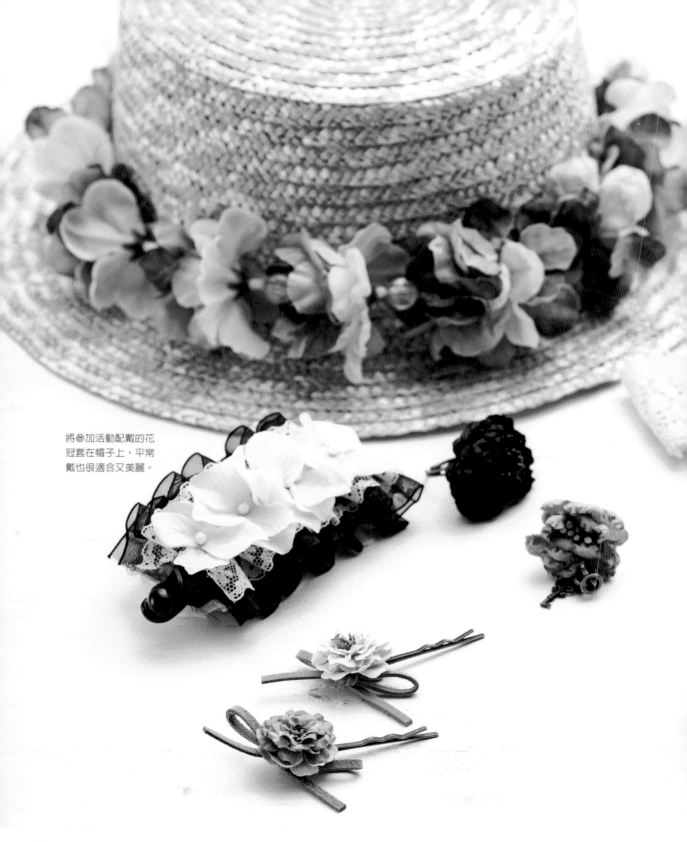

將參加活動配戴的花
冠套在帽子上，平常
戴也很適合又美麗。

Chapter 5

平常也很好搭的
簡單花飾品

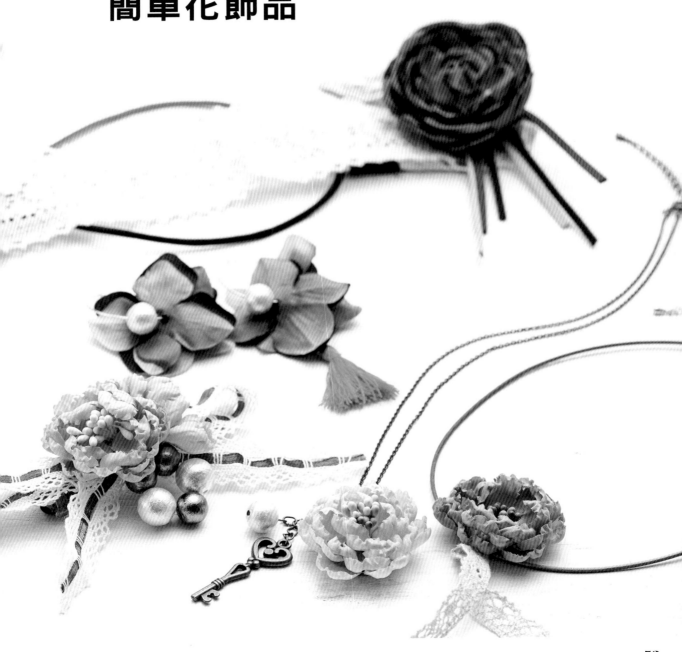

53

好想每天都戴！
可愛又引人注目的花朵髮飾

只要抓住一個重點，你也可以
自己作出每天都好搭的花朵髮飾！

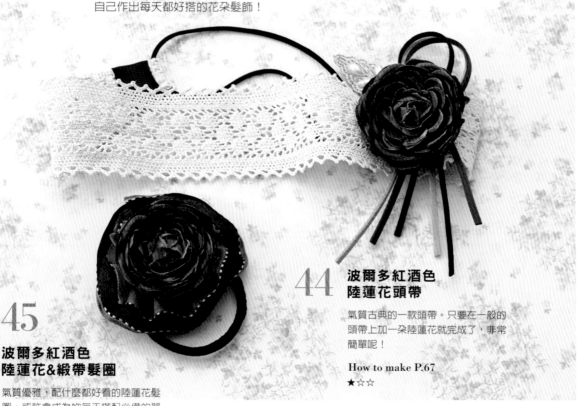

44 波爾多紅酒色
陸蓮花頭帶

氣質古典的一款頭帶。只要在一般的
頭帶上加一朵陸蓮花就完成了，非常
簡單呢！

How to make P.67
★☆☆

45 波爾多紅酒色
陸蓮花&緞帶髮圈

氣質優雅，配什麼都好看的陸蓮花髮
圈，或許會成為妳每天搭配必備的單
品喔！

How to make P.78
★★☆

46 米白色重瓣
花朵髮夾

以象牙色為基調，風格柔和的髮夾。
因為背面是夾子，別在包包或衣服上
也很可愛。

How to make P.78
★★☆

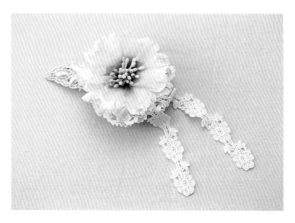

47

三色小花
麂皮緞帶邊夾

瞬間就能完成的可愛邊夾，只要以黏
著劑黏貼就可以了。

How to make
P.67〔藍色〕・78〔粉紅色・白色〕
★☆☆

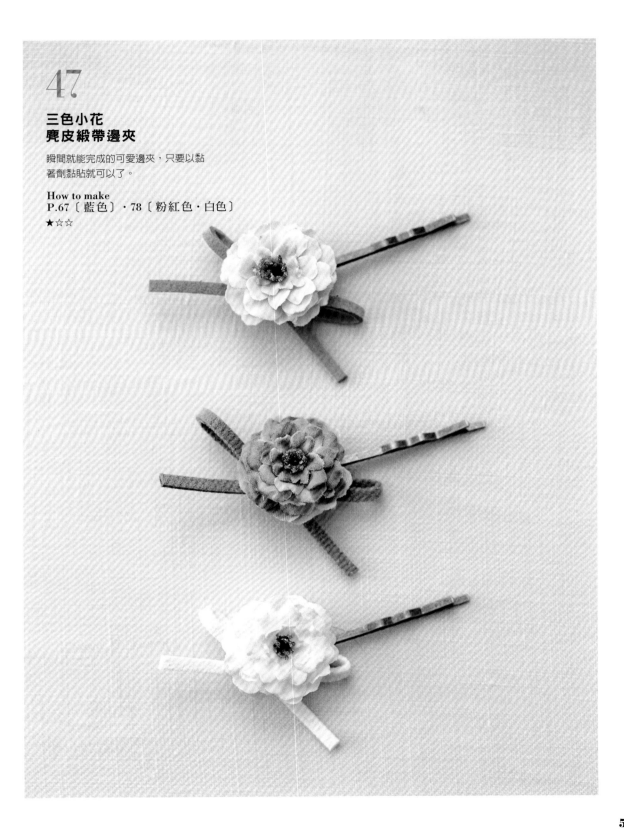

象牙白
繡球花香蕉夾

富有女人味的優雅繡球花，令人印象
特別深刻。

How to make P.78
★★☆

48

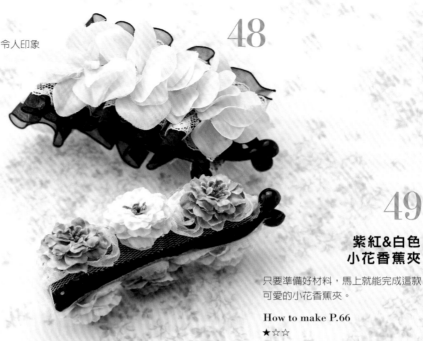

49

紫紅&白色
小花香蕉夾

只要準備好材料，馬上就能完成這款
可愛的小花香蕉夾。

How to make P.66
★☆☆

50

緞帶&珍珠
重瓣花朵彈簧髮夾

洋溢著古典美感的高雅髮夾，是任何
年齡都很好搭的一款。

How to make P.79
★★☆

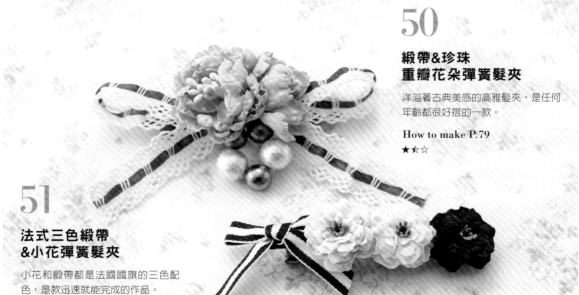

51

法式三色緞帶
&小花彈簧髮夾

小花和緞帶都是法國國旗的三色配
色，是款迅速就能完成的作品。

How to make P.66
★☆☆

Other Accessories for Daily use

簡單又好作的
花飾品

不只髮飾，花材還可以作各式各樣的飾品。

以下就來介紹幾款吧！

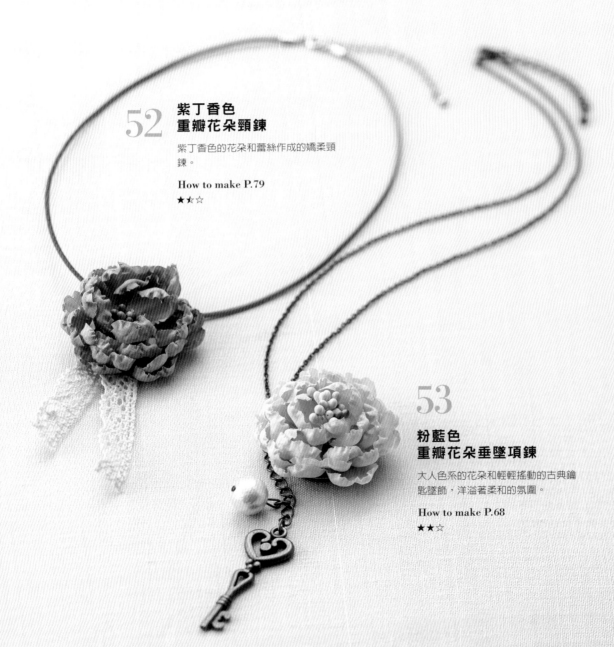

52

紫丁香色
重瓣花朵頸鍊

紫丁香色的花朵和蕾絲作成的嬌柔頸
鍊。

How to make P.79

★★☆

53

粉藍色
重瓣花朵垂墜項鍊

大人色系的花朵和輕輕搖動的古典鑰
匙墜飾，洋溢著柔和的氛圍。

How to make P.68

★★☆

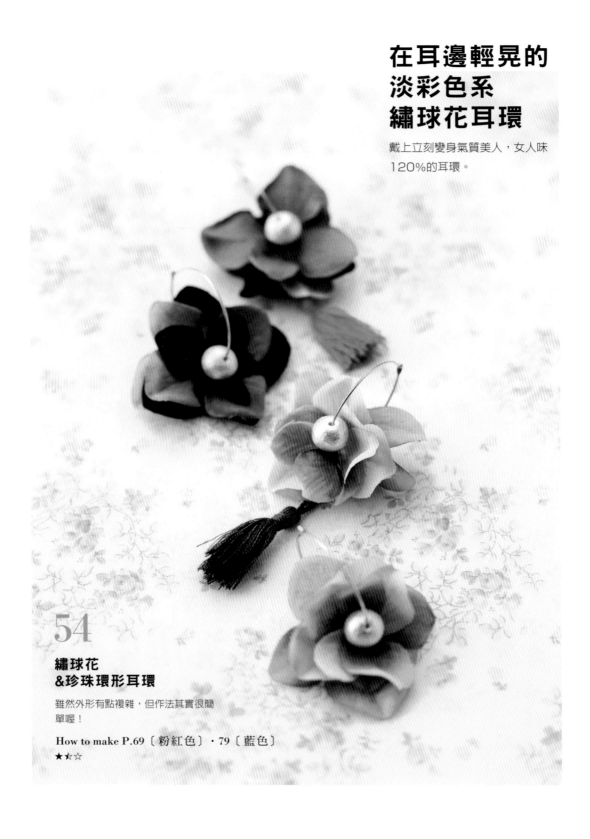

在耳邊輕晃的
淡彩色系
繡球花耳環

戴上立刻變身氣質美人，女人味
120%的耳環。

54

繡球花
&珍珠環形耳環

雖然外形有點複雜，但作法其實很簡
單喔！

How to make P.69〔粉紅色〕・79〔藍色〕
★★☆

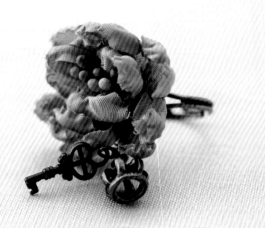

55

紫丁香色垂墜戒指

造型古典的墜飾和紫丁香色的花朵，
洋溢著柔和的氣質。

How to make P.79
★ ☆ ☆

變身氣質美人的魔法
大人色系的戒指

稍微大一點，讓手指看起來更美的戒指。以柔和色調
來表現大人的可愛感。

56

波爾多紅酒色
重瓣花戒指

簡約而帶有成熟風味的波爾多紅酒色
花戒指，是作法相當簡單的作品。

How to make P.79
★ ☆ ☆

1 | 來作花冠 &花飾品吧！

本書介紹的花冠和花飾品，都是以人造花作成的。在製作之前，以下先介紹關於人造花的小知識。

〔人造花的各部位名稱〕

為了更容易理解製作方法，
先來認識一下人造花的各部位名稱。

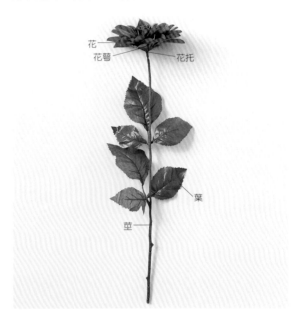

花
花萼
花托
葉
莖

〔人造花的花朵類型〕

不同類型的花，有些作品能作，有些不能作，若事先了解，在選擇時也會更方便。

無孔洞型
花朵中央沒有孔洞的類型。因為沒有洞，如果要作成髮圈，就必須在花托膨起來的部分穿一個洞。

有孔洞型
將花朵從莖部拔起來後，有孔洞的類型。只要將鬆緊繩穿過孔洞，多穿幾朵花，就可以輕鬆作出花冠了。

粗莖型
花托到莖的部分較粗的類型。以錐子在花莖上穿幾個洞，再將花串起來，就可以作成花冠。

細莖且無孔洞型
這是花朵中央沒有孔洞，莖又比較細，無法穿洞的類型，只能以P.62的方法當作配件使用。

〔人造花的開花類型〕

人造花有一枝花只開單朵花的類型，也有複數朵花的類型。在購入花材之前，可以先參考一下。

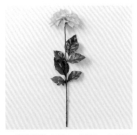

一枝花莖上只有一朵花，大輪花通常是此類型。

一枝花莖上有好幾朵花，小輪花通常是此類型。只要買一枝就有很多花材可用，相當划算。

〔本書花朵大小的標記方式〕

花材的大小是以花的直徑來作區別，購買之前可以參考看看。

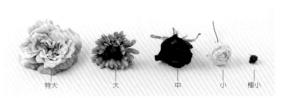

特大 　 大 　 中 　 小 　 極小

[花的直徑]
特大：15cm以上
大：10cm以上，未滿15cm　　小：2cm以上，未滿5cm
中：5cm以上，未滿10cm　　極小：未滿2cm

常用的工具&材料

製作花冠所需的工具和材料，幾乎在手作雜貨店都可以買得到。將材料買齊後，就來試試看吧！

[這些一定要買齊！必備的工具]

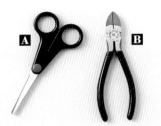

<使用時機>
A 剪刀：剪花莖（無鐵絲芯）・膠帶・緞帶等物時使用。
B 斜口鉗：剪鐵絲或鐵絲芯時使用。

[必備的材料]

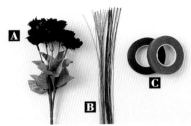

A 人造花：製作花冠必備的材料。
B 花藝鐵絲：改造花冠時用的鐵絲，用以連接花朵。本書主要使用粗0.35mm、長36cm的款式。
C 花藝膠帶：將花朵連接到花莖，大間雜貨店或手工藝用品店都有賣。

[各作品所需的工具&材料]

道具
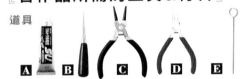

A 黏著劑：黏花和配件時使用。本書使用＜黏膠Ultra多用途S.U透明＞（KONISHI）。
B 錐子：主要用來在莖上穿孔。
C 尖嘴彈簧鉗：拿取要黏在飾品上的配件時使用，準備兩支會更方便。
D 圓口鉗：整圓要黏接在飾品上的配件時使用。
E 鐵針：幫助較粗的線穿過小配件的孔洞。

材料
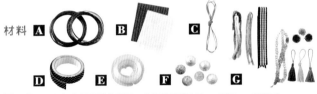

A 鋁線：較粗但容易彎折的綁線。本書使用粗1.5mm及2mm的款式。
B 不織布：補強、遮蓋花和其他素材黏接的部分。
C 鬆緊繩：可以穿過花材，製作成花冠或手環。
D 布膠帶：圖樣豐富。黏著力不高，不過還是可以代替花藝膠帶。
E 釣魚線：連接飾品的配件。
F 飾品配件：製作作品時使用。
G 裝飾配件：裝飾作品，使用包裝用品也很棒。

意外好用！便利的花材&小物

以下要介紹幾樣可以簡化步驟，超方便又好用的花材和小物！

花材

A 附鐵絲紙花：鐵絲可以很方便的綁在花冠或飾品上。在包裝用品店可以買到。
B 綠葉鐵絲：可以纏繞在花冠上，遮蓋突出的鐵絲，也可以補強花冠。

<商品：大創>

雜貨小物

A 花冠成品：只要稍微改造一下就能作出專屬花冠的便利小物（解說在Chapter2）。
B 螺旋髮圈：螺旋狀的髮圈。只要將喜歡的裝飾配件固定上去，就可以當作手環或髮圈使用。
C 派對小物：也可以將音樂節時用的華麗配件重新利用。

<商品：大創>

2│花冠的作法

本篇介紹製作花冠時，基本的花材處理方式和三種簡單製作花冠的方法。

［基本的組件製作方法］ 製作花冠（基本法）時的基本組件。

基本組件

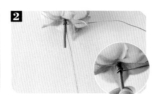

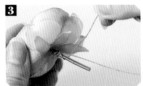

1 以斜口鉗將花莖從花托往下3cm的位置剪下。

2 將鐵絲10cm處靠在花托上，以較長的一邊繞花托兩、三圈。

3 轉變拿花的方向，將鐵絲從花托往下捲。連同預留的10cm鐵絲，和花莖一起捲起來。

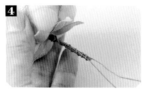

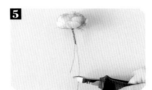

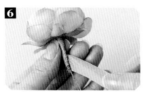

4 一直捲到莖的切口處。

5 將花托到鐵絲兩端約10cm處，以斜口鉗剪下。

6 以花藝膠帶輕輕的從花托處將鐵絲和花莖捲成一體，一邊拉一邊捲。

／ 基本組件完成！！ ＼

花冠的作法 ［基本法］

將基本組件作好連接起來，雖然需要花一點時間，不過**可以自由變換花的角度**，不管從什麼地方看都很美麗。

5.綜合花卉繽紛花冠 (P.8-9)　　難度★★☆

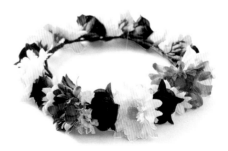

適合的花材
花材不拘

花冠的特徵
無論從前後左右角度觀看，都很漂亮

材料&工具 ＜材料：大創（花藝膠帶除外）＞
●花：彩色玫瑰組合花束・中・深紅色…7束／玫瑰組合花束・小至中・奶油粉紅色…4束／雛菊花束・中・白…6束／藍星花・中・深黃色…5朵／重瓣非洲菊3枝組・中・英國藍・粉藍色・奶油色…各一朵
●鐵絲・咖啡色26支／花藝膠帶・咖啡色…適量
●斜口鉗

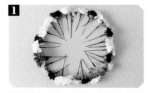

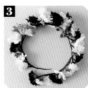

1 將花材作成基本組件，按順序排成圓形（排得比實際花冠還大）。

2 將兩朵組件上下交錯擺放，以花藝膠帶一邊拉一邊捲，捲成一枝。捲好後，一邊將它彎成弧形，一邊將所有的組件以同樣方式使用膠帶捲好。

3 全部捲好後，先繞在頭上看看，以確定大小。如果兩端花朵的花托可以重疊是最好的。如果大小不合，可以將幾朵花的間隔調整一下，重新以膠帶捲好。

4

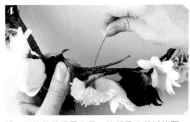

將一端的花朵重疊在另一端花朵的花托位置，以鐵絲捲起約6、7cm，固定成一個圈。鐵絲的尾端沿著莖的方向收齊，以斜口鉗剪掉多餘部分。

5

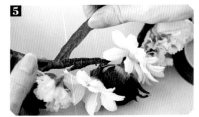

捲有鐵絲的部分以花藝膠帶捲起來蓋住，其他露出的鐵絲或切口也同樣以膠帶蓋住，將表面整理乾淨。

＼完成‼／

花冠的作法 ［線圈法］

線圈法是先將鋁線作成線圈，再將花材纏繞上去。是比較**能夠在短時間內製作**，**初學者也很好上手**的方法。

15. 薰衣草&綠葉花冠（P.15）　難度★★☆

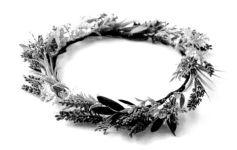

■適合的花材
從側面看也很漂亮的花

■花冠的特徵
所有的花都朝同一個方向

材料&工具　<花材：東京堂>
●花：①高級薰衣草花束…1束／②盛開薰衣草花束…花3朵／③蕾絲綠葉枝…1枝
●鋁線…1.5mm×65cm、2mm×65cm／花藝膠帶：咖啡色…適量
●斜口鉗

1

② ③ ①

花材的莖保留3cm，剪掉多餘的部分。

2

將較粗的鋁線作成直徑約18cm的圓圈。在固定前先套在頭上調整大小，接著以較細的鋁線寬鬆地繞在粗鋁線上。預留約2至3cm的鋁線，剪掉多餘的部分，沿著粗鋁線收齊。

3

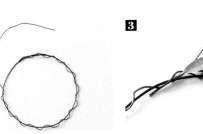

將花材一枝枝插在鋁線的空隙上。

4

將插有花材的地方以花藝膠帶邊拉邊捲起來。

5

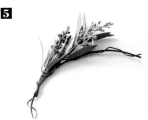

插一枝花就捲一次膠帶，反覆捲一圈。

＼完成‼／

花冠的作法
［鬆緊繩法］

只要將有孔洞的花穿過鬆緊繩即可完成，**初學者也能迅速又輕鬆地製作。**

6.大飛燕草花冠 (P.9)

難度 ★☆☆

■ 適合的花材
中央有孔洞、朝向側邊也很美的花。

■ 花冠的特徵
所有花朵都朝向側邊。

材料&工具 ＜材料：大創＞

●花：大飛燕草・中・淺藍色、薰衣藍色…各1枝
●鬆緊繩・極細・淺藍色…55cm／裂紋珠・12mm・粉紅色…4顆／直條紋珠・11mm・藍色、淺藍色…共8顆／直條紋珠・11mm・透明、粉紅色…共12顆
●剪刀

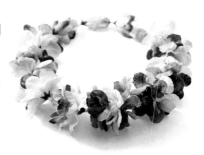

1

將花從莖部拔起，大花和小花分開。

2

拔起來後會像右上圖一樣中間有個洞。將鬆緊繩一端打個結，另一端穿過一顆珠子，再穿入三朵小花。

3

循序穿入越來越大朵的花，每兩朵花中間穿兩顆珠子。穿到繩子中央後，再依序穿入越來越小朵的花。

4

花朵和珠子穿完後，將鬆緊繩的兩端打個結。

5

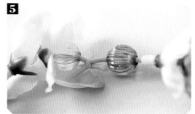

剪掉多餘的繩子。

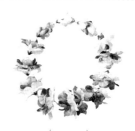

╱完成 !!╲

［使用無孔洞型的花時……］ 黃雛菊花冠 (P.14至P.15)

1

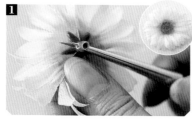

如果花材是像右上圖一樣，中央沒有孔洞的類型，可以將花從花托1cm處剪斷，並以錐子在莖上穿個洞。

2

穿好洞的花和裝飾小球，像上圖一樣以鐵針輔助，穿過鬆緊繩。

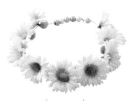

╱完成 !!╲

全部穿好後，和作品6的花冠一樣將兩端打結，剪掉多餘的繩子後就完成了。從花莖穿線的花，正面會朝向外側。

How to make P.72

64

3 │ 花頭帶的作法

只要將大朵的花黏在繩子上即可，
能夠在短時間內簡單迅速完成。

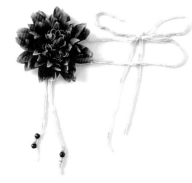

3.大輪大理花頭帶（P.7）

難度 ★☆☆

適合的花材
花形扁平，
大朵又輕的花

材料&工具　＜材料：大創＞
- 花：大輪大理花‧大‧橘色…1朵
- 羊毛線AMUKORO‧繽紛萊姆…2m5cm／木珠‧10mm‧焦褐色、白橡色…各3顆／不織布‧橘色…4×5cm
- 剪刀／斜口鉗／錐子／黏著劑／髮夾

1

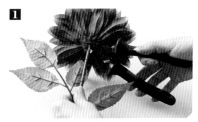

將大理花剪下花托。

2

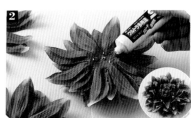

剪掉花托的人造花，花瓣容易一層層散落，所以要將每一層以黏著劑黏起來，整理成原來的花形（注意上下層的花瓣不要重疊了）。以紙鎮等重物壓1小時固定。

3

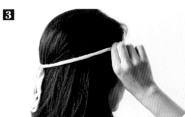

毛線剪145cm，繞在頭上，在後方打一個蝴蝶結。確定好右側黏花的位置之後，以髮夾夾起來作記號。

4

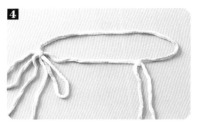

取下作記號的髮夾，將60cm的毛線對摺，在標記位置打個死結。

5

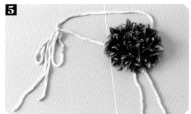

將花朵放在步驟**4**的繩結上，確認好能夠清楚看到花朵的方向。決定好位置後，將花朵和毛線一起翻面。

6

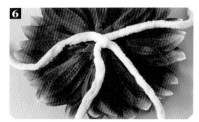

一邊壓著花以免位置跑掉，一邊將黏著劑塗在花萼上，將毛線黏上去。

7

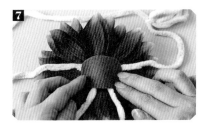

不織布剪成橢圓形，全部塗上黏著劑，黏在花朵後方以遮蓋繩結。

8

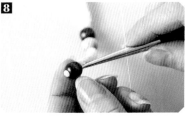

在步驟**4**打結的毛線兩端，以錐子穿入三顆珠子，分別有兩顆同色交錯。穿好後在尾端打個結。

＼完成!!／

4 各種花飾品的作法

以下要介紹各種以人造花，簡單製作平常配戴的小飾品的方法！
只要學會基本步驟，就可以以自己喜歡的花材或配件來變換囉！！

香蕉夾　49.紫紅&白色小花香蕉夾 (P.56)

材料&工具　＜花材：東京堂／材料：大創＞
- 花：Mermaid玫瑰花花插·小·紫紅色·奶油色…各3朵
- 香蕉夾（素面款）·寬1.2×10cm·黑…1個／花形蕾絲·白…3×20cm
- 剪刀／斜口鉗／黏著劑／雙面膠·寬1cm…適量

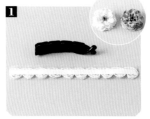 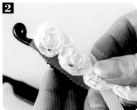 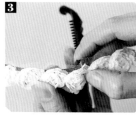

1 花材剪下花托。蕾絲背面貼上雙面膠。
※如果花朵散開→參照P.67 Point！

2 慢慢撕下雙面膠的膠紙，從香蕉夾尾端開始往前貼。

3 髮夾的彎摺處也同樣沿著膠帶貼上蕾絲。
※如果彎摺處沒有貼，髮夾會很緊，導致沒辦法扣起來。

4 在花材背面塗上黏著劑，黏在蕾絲上。兩面各黏三朵花即完成。

彈簧髮夾　51.法式三色緞帶&小花彈簧髮夾 (P.56)

材料&工具　＜花材：東京堂／材料：大創＞
- 花：Mermaid玫瑰花花插·小·淺灰藍色、奶油色、櫻桃色…各1朵
- 金屬彈簧髮夾·寬1×7.7cm·古金色…1個／手工藝裝飾品 歐風8入（法國旗三色蝴蝶結）…1個　●斜口鉗／黏著劑

 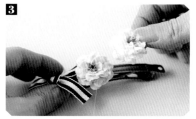

1 花材剪下花托。
※如果花朵散開→參照P.67 Point！

2 將蝴蝶結以黏著劑黏在金屬髮夾的尾端。

3 在蝴蝶結旁邊，將步驟**1**的花材依淺灰藍色→奶油色→櫻桃色的順序黏好後即完成。

邊夾　47.三色小花麂皮緞帶邊夾〔藍色〕(P.52・55)

材料&工具　＜花材：東京堂＞
- 花：Mermaid玫瑰花花插（#15 LT.GRAY）・小・淺灰藍色…1朵
- 金屬邊夾・髮夾底座（#15 LT.GRAY）直徑0.8×髮夾全長5cm・古金色…1個／麂皮繩…16cm　●剪刀／斜口鉗／黏著劑

1
花材剪下花托。
※如果花朵散開→參照P.67 Point！

2
將皮繩穿過髮夾。

3
如上圖一樣將皮繩打個蝴蝶結。

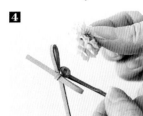
4
在髮夾底座上塗黏著劑，黏上步驟1的花朵即完成。

頭帶　44.波爾多紅酒色陸蓮花頭帶(P.53・54)

材料&工具　＜花材：東京堂＞
- 花：陸蓮花花插（有鐵絲）・小・紫褐色…1朵／珍珠蕾絲葉・香檳金…1片
- 蕾絲頭帶・寬5.5cm…1個／麂皮繩・波爾多紅酒色、米白色、咖啡色…各30cm／不織布・米白色…直徑2cm／釣魚線（3號）…70cm
- 剪刀／斜口鉗／尖嘴彈簧鉗／黏著劑

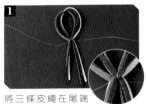
1
將三條皮繩在尾端約8cm處交叉，以釣魚線以垂直方向打結。釣魚線兩端約留30cm。

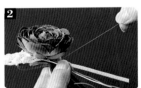
2
將花朵和蕾絲葉疊在步驟1上，以釣魚線將鐵絲部分綁緊（打死結）。釣魚線暫著時留著不要剪斷。

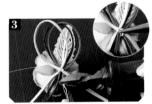
3
剪掉花和蕾絲葉的鐵絲，尾端以尖嘴彈簧鉗往上反摺。接著在上方以黏著劑貼上直徑2cm的不織布。

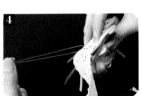
4
在頭帶蕾絲一端約9cm的位置，將步驟2剩餘的釣魚線穿過蕾絲的孔洞到背面。

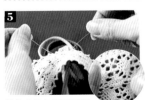
5
將釣魚線在背面打個死結。接著穿回正面打結，再穿回背面反覆打兩、三個結。最後從正面剪掉剩餘的線頭即完成。

Point!　將花托剪掉後，如果花朵散開……

如果花朵散開，可以像下圖一樣，黏上黏著劑。

1
有時將花托剪掉後，花朵會像上圖一樣散開。

2
將花朵一層層塗上黏著劑，再將花朵疊起來（花的中央部分要完全貼合，花瓣則是交錯擺放，以表現層次感）。

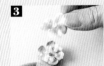
3
重複步驟2。

4
花瓣全部黏好後，等待黏著劑乾即可。

22.髮圈&迷你玫瑰變化版手環〔黃色〕(P.26)

材料&工具　＜材料：大創＞

● 花：玫瑰紙花（有鐵絲）・小・黃色…1朵
● 螺旋髮圈　橘&透明&黃綠色…1個／亮片（串連型）・L尺寸・金色…23cm／圓形切割珠・8mm・黃色、蜜桃橘色…各1顆
● 剪刀／斜口鉗

1
將紙花的鐵絲穿過螺旋髮圈的空隙，一直穿到花托碰到髮圈。

2
將鐵絲纏繞髮圈三、四圈後，以斜口鉗剪掉多餘部分，尾端收入螺旋內側。

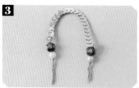
3
將亮片串兩端約6至7公分的亮片取下，露出裡面的繩線。分別穿入兩種串珠，一邊兩顆，在尾端打結。

4
將亮片串從中央位置夾進花朵處的螺旋夾縫內，即完成。

Point!
連結配件的處理方法
這邊介紹Chapter5所使用的飾品配件中，連結配件的處理方法。

配件種類

圓環　　C形環　　T針　　鍊子　　釣魚線

[製作連接珍珠的小環]

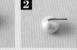
1
將T針插入珍珠的孔洞中。

2
將穿出的T針，以尖嘴彈簧鉗從底部彎成直角狀。

3
以圓口鉗夾住T針，將T針像要往手腕內側轉一樣，將尾端往底部彎。

4
以T針作好小環。

圓環・C形環的開闔方式

以兩把尖嘴彈簧鉗夾住圓環（C形環）的兩端，一邊往前，一邊往後拉開。要合起來時則是相反。如果往左右兩邊開闔，有可能會合不起來，要特別注意。

53.粉藍色重瓣花朵垂墜項鍊 (P.53,57)

材料&工具　＜花材：東京堂＞

● 花：重瓣人造花（#83 Co.GRY）・小・粉藍色…1朵
● 項鍊（附調整鍊）・古金色…約45cm／底托（附環）25mm・古金色…1個／鑰匙型墜飾・古金色…1個／棉珍珠・圓形・10mm・香檳色…1顆／T針・20mm…1個／C形環・3.5×5mm…2個／圓環・5mm…1個／短鍊・4cm（均為古金色）
● 斜口鉗／尖嘴彈簧鉗2把／圓口鉗／黏著劑

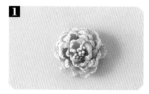
1
花材剪下花托。

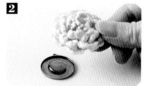
2
底托塗上黏著劑，黏上步驟**1**的花。

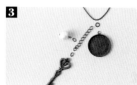
3
如上圖的排列順序，以圓環和C形環將配件串起來（方法參閱上面的Point！底托最後再串到鍊子上）。※

4
以圓環將底托和短鍊接在項鍊上就完成了。

※為了看起來更清楚，圖片裡使用的是黏上花之前的底托。

戒指　11.春色爛漫迷你玫瑰戒指 (P.13)

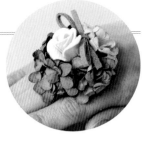

材料&工具　<花材：大創>

●花：玫瑰花插Sugar（有鐵絲）・小・奶油粉紅…1支／菊花紙花・小・螢光綠、紫羅蘭色、粉紫色、桃紅色…各1朵

●花藝鐵絲・咖啡色…1支／麂皮繩・粉紅色…18cm／戒台（鏤空橢圓）・20×31mm・古金色…1個

●剪刀／斜口鉗／尖嘴彈簧鉗

1 將粉紅色的玫瑰花放在正中央，另外四朵花按照配色調整位置後，綁成一束。

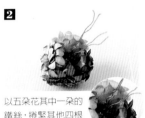

2 以五朵花其中一朵的鐵絲，捲緊其他四根鐵絲的底部。

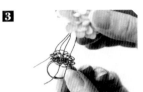

3 將四根鐵絲如上圖一樣，穿過戒指的鏤空戒台。

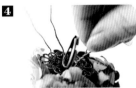

4 將鐵絲兩兩旋緊在戒台背面。

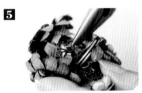

5 旋緊的鐵絲留下1cm的長度後剪掉多餘部分，尾端以尖嘴彈簧鉗穿過鏤空空隙，往戒台正面收。

6 將麂皮繩打蝴蝶結，打結處穿過一根鐵絲，將鐵絲旋緊固定。

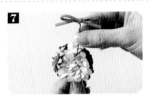

7 將步驟**6**的鐵絲穿過鏤空戒台的孔洞，在戒台背面旋緊固定。留下約1cm的鐵絲後，剪掉多餘部分，將尾端以尖嘴鉗收入前側。

耳環　54.繡球花&珍珠環形耳環〔粉紅色〕(P.58)

材料&工具　<花材：東京堂>

●花：Alice繡球花・小・粉紫色、紫綠色…花瓣共6片／Abend繡球花・小・奶油紫色…花瓣4片

●棉珍珠・圓形・10mm・粉紅色…4顆／耳環・圓圈鐵環・30mm・金色…2個／迷你流蘇4入組中的粉紅色…1個

●斜口鉗／尖嘴彈簧鉗／圓口鉗

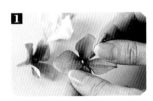

1 將花材剪下花托，拔掉花蕊，將花瓣分開。

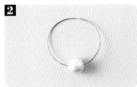

2 將棉珍珠穿過耳環，製作兩個耳環。

3 將步驟**1**穿過步驟**2**的耳環（其中一個先穿流蘇再穿花瓣）。順序是<大→小>、<深淺交錯>5片，最後再穿一顆棉珍珠。

4 以圓口鉗夾住耳環末端約5mm的位置，稍微彎一個小勾，另一端也一樣，彎好後即完成。

How to Make | 本書作品的作法

縮寫標示　　　**材料&工具**中的材料，皆以以下方式縮寫。
●A鐵絲→花藝鐵絲　●F膠帶→花藝膠帶
●花（T）→花材為東京堂的商品　●花（D）→花材為大創的商品　●（S）→Seria　●（T）→東京堂　●（D）→大創

Chapter 1

1. 瑪格麗特&雛菊花冠（P.6至P.7）

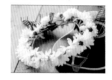

材料&工具　＜材料：大創（F膠帶・（S）除外）＞
●花：雛菊花束・中・白色…20束／瑪格麗特・中・白色…14朵／覆盆子花插・極小・紅色…22支
●A鐵絲・綠色…57支／F膠帶・淺綠色…適量／（S）格子緞帶（2m）・深藍色…寬2.5×75cm
●剪刀／斜口鉗

作法 [基本法]
1 將所有的花材依＜基本的組件＞（P.62）方式製作，並以＜基本法＞（P.62）連接起來，作成一個圈（花的配置方式請參閱P.6-7）。
2 在頭部後方的位置，以緞帶打一個蝴蝶結即完成。

2. 橘色&黃色白頭翁玫瑰花冠（P.7）

材料&工具　＜材料：大創（F膠帶除外）＞
●花：玫瑰花綠花組合・小至中・黃色…3朵・奶油色…2朵・綠色小花…3朵／白頭翁花束・中・橘色、蜜桃色、金黃色…各1束／蛇麻花插・小…2支／霞草・極小・白色…1支份／瑪格麗特花束・小・黃色、橘色…各8束
●鋁絲・咖啡色…2mm×65cm、1.5mm×65cm／F膠帶・綠色…適量／格子緞帶・紅色…寬1×54cm
●剪刀／斜口鉗

作法 [線圈法]
1 將所有花材的莖剪成3cm長。
2 先以粗鋁線作成一個直徑約18cm（頭的大小）的圓圈，再以細鋁線鬆鬆地纏繞在上面（參考P.63＜線圈法＞）。
3 將步驟**1**一朵朵插在步驟**2**線圈的空隙間，再以F膠帶包裹起來（花的配置方式請參閱P.7）。
4 在頭部後方的位置以緞帶打一個蝴蝶結，讓它自然垂下即完成。

4. 金合歡藍星花花冠（P.8）

材料&工具
●花（T）：藍星花Stella・極小至小・藍色…花枝8枝／Purim金合歡S・極小・黃色…花枝5枝／迷你金合歡・極小・黃色…花枝4枝／June Wit玫瑰・極小至小・奶油色…花和花苞4朵／衛矛花插・綠色…3支／藍星花葉、金合歡葉…各適量
●A鐵絲・綠色…35支／F膠帶・淺綠色…適量
●斜口鉗

作法 [基本法]
1 將衛矛花插剪成兩半6枝。藍星花、金合歡的葉子剪成5至6cm長。
2 將步驟**1**和所有的花材依＜基本的組件＞（P.62）方式製作。
3 將步驟**2**以＜基本法＞（P.62）連接起來，作成一個圈即完成（花的配置方式請參閱P.8）。

6+. 大飛燕草手環（P.9）

材料&工具　＜材料：大創（F膠帶除外）＞
●花：大飛燕草・中・白×粉紅色、白×藍色…共11朵／玫瑰紙花（有鐵絲）・小・淺藍色…2朵、紫色…1朵
●鬆緊繩・極細・桃紅色…30cm／直條紋珠・11mm・粉紅色…5顆／裂紋珠・12mm・桃紅色…6顆
●剪刀／斜口鉗

作法 [鬆緊繩法]
1 作法同P.64「大飛燕草花冠」，將花和串珠穿過鬆緊繩（花的配置方式請參閱P.9）。
2 將三朵玫瑰紙花放在步驟**1**的串珠邊，調整好平均間隔的位置後，將紙花的鐵絲旋緊。
3 鐵絲留下1cm長度，將尾端收入串珠的孔洞中即完成。

7. 非洲菊羽毛頭帶（P.10）

材料&工具　＜材料：大創（F膠帶除外）＞
●花：非洲菊・中・紅色、深粉紅色…各1朵
●蕾絲緞帶・棉麻色×紅色…寬3.5×146cm／羽毛・深紅色・3支1組…1組（派對面具的羽毛）／裝飾緞帶・閃耀藍…寬1×60cm／毛線・MOCO Cafe2・草莓巧克力色…60cm
●剪刀／斜口鉗／黏著劑

作法
1 花材剪下花托（若花瓣散開請參照P.67 Point！）。
2 將兩朵非洲菊背面的一半塗上黏著劑，兩朵貼合在一起。
3 將蕾絲緞帶繞在頭上，後面打個蝴蝶結。以手指捏住右側太陽穴附近要黏貼的位置，將緞帶從頭上取下，接著以黏著劑將摺對半的裝飾緞帶、毛線、羽毛黏在該位置上。
4 以黏著劑將步驟**2**黏在步驟**3**上。
5 以黏著劑在步驟**4**的背面黏上7cm的緞帶，補強後即完成。

8.色彩繽紛的 小花花冠 （P.11）

材料&工具

●花（T）：德國洋甘菊・極小・白色…24朵／Annie玫瑰花插・小・深粉紅色…3朵／Salut寒丁子花束・極小・黃色…12束／迷你小花花插（白色蕾絲）・極小・奶油色…21朵／Prim石竹・極小・粉紅色、薰衣紫色…各9朵／香菫菜・小・紫色…4朵／法絨花花束・極小・白色：花苞2束／Angel Leaf藤蔓・綠色・剪成10cm…10枝、25cm…2枝

●A鐵絲・綠色・約35支／F膠帶・淺綠色…適量

●斜口鉗

作法[基本法＋變化]

1 將德國洋甘菊、Salut寒丁子花束三朵一組・迷你玫瑰一朵朵依＜基本的組件＞（P.62）方式製作。

2 Annie玫瑰和Prim石竹、香菫菜以膠帶捲在一起。

3 將花材和Angel Leaf藤蔓以＜基本法＞（P.62）連接起來（花的配置方式請參閱P.11）。

4 花冠後方綁上兩枝Angel Leaf藤蔓，將連接部分以鐵絲旋緊，纏繞膠帶後即完成。

9.鮮活色系 華麗花冠 （P.12至P.13）

材料&工具

●花（T）：Melinda玫瑰・小至中・橘紅色…花和花苞共5朵／玫瑰Millfy・小至中・嫩粉紅色…花和花苞共4朵／Karen陸蓮花束・極小至小・黃色…5束、橘色…花和花苞共3束／Garden雛菊・小・黃色、奶油色…花和花各4朵／西洋薔草&雪球花花插・小・奶油綠色…3支／Flash覆盆子花插・極小・紅色…3支／衛矛花插・綠色…3支／Flare雪球花（藤蔓）・奶油色…1枝

●A鐵絲・綠色…36支／F膠帶・淺綠色…適量／毛線（D）：MOCO Cafe2・草莓巧克力色…80cm

●剪刀／斜口鉗

作法[基本法＋變化]

1 Flare雪球花之外的花依＜基本的組件＞（P.62）方式製作。

2 以＜基本法＞（P.62）以花藝膠帶連接起來，頭端和尾端使用小花（後側）、中央部分（正面）使用大花（花的配置方式請參閱P.12）。

3 Flare雪球花繞一圈在後側位置，連接位置以膠帶捲起來固定，讓它自然垂下。

4 將毛線在連接位置打個蝴蝶結，讓它自然垂下即完成。

10.藍色&黃色 迷你玫瑰戒指 （P.13）

材料&工具 ＜材料：大創（F膠帶除外）＞

材料&工具＜材料：大創（F膠帶除外）＞

●花：（均為有鐵絲）裝飾花・極小→＜Resort＞粉紫色、白色、橘色.各1朵、→＜Garden＞嬰兒粉紅…1朵／玫瑰紙花・小・淺藍色、黃色・各1朵

●戒台（鏤空橢圓）・20×31mm・古金色…1個／彩虹裝飾球・直徑2cm・紅、白、粉紅、橘色…各1顆

●斜口鉗／尖嘴彈簧鉗／錐子

作法

1 將四顆裝飾球以錐子穿洞，依下列組合將球穿過裝飾花的鐵絲。→（球：花）紅色：粉紫色、白色：白色、粉紅色：嬰兒粉紅色、橘色：橘色 ※將這4枝花橫向紮起來備用。

2 將兩朵玫瑰紙花和步驟**1**的花紮在一起，鐵絲留兩條，其他旋緊。

3 將鐵絲一支支穿入鏤空戒台靠近中央的孔洞，在背面旋緊。依P.69＜戒指＞的步驟**7**作法，將鐵絲處理好後即完成。

12.香菫菜& 三色菫藤蔓花冠 （P.14至P.15）

材料&工具

●花（T）：香菫菜（藤蔓）極小至小・黃色…95cm／Benny三色菫花束・小・藍紫色…2束

●A鐵絲・綠色…1支／格子緞帶・橘色・寬0.5×63cm

●剪刀／斜口鉗

作法

1 將香菫菜的藤狀花莖繞在頭上，確定好大小後旋扭起來固定，保留垂下來的部分。

2 將兩朵Benny三色菫花束的花紮在一起，以A鐵絲綁好莖部後，留下1cm長度，剪下多餘部分。

3 在A鐵絲捆捲的位置和尾端各打一個蝴蝶結遮蓋，讓蝴蝶結自然垂下即完成。

13.藤蔓與白雛菊 &香菫菜花冠 （P.14至P.15）

材料&工具

花（T）：Angel Leaf藤蔓M・綠色…1枝／Garden雛菊・小至中・奶油色…花和花苞共5朵、黃色…花和花苞共4朵／香菫菜・小・薰衣紫色…6朵、紫色…3朵

●F膠帶・草綠色…適量

●斜口鉗

作法

1 將Angel Leaf藤蔓的分枝剪掉，剪好的藤蔓繞在頭上，確定好大小後將後方旋扭起來。

2 將花材的莖剪成5cm的長度。將花以喜歡的色調兩、三朵一組以F膠帶紮起來，共紮兩至三束。

3 將步驟**2**依整體平衡平均插入步驟**1**中（花的配置方式請參閱P.15），以F膠帶捲起後即完成。

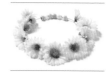

14. 黃雛菊花冠
（P.14至P.15）

材料&工具 ＜材料：大創＞
●花：Honey雛菊・中・黃色…9朵
●鬆緊繩・極細・黃綠色…60cm／彩虹裝飾球・直徑2cm・黃綠色…5個、橘色…4個／串珠組合・橫條紋珠、橘色、黃色、綠色・各2顆
●剪刀／斜口鉗／錐子／鐵針

作法［鬆緊繩法］
1 將Honey雛菊花托1cm以下的部分剪下。
2 以錐子在步驟1的莖上打一個洞。
3 以錐子在裝飾球上打一個洞。
4 利用鐵針依裝飾球（黃綠色）、花、裝飾球（橘色）的順序穿到鬆緊繩上。
5 全部穿好後，再穿入串珠，將鬆緊繩打個死結，剪掉多餘的繩子後即完成。

Chapter 2

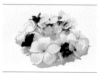

18. 雞蛋花變化版花冠
（P.24至P.25）

材料&工具 ＜材料：大創＞
●花：「花圈 精選白色髮飾＆手環組」的髮飾・白×粉紅色…1個／雞蛋花花插・大・白×黃色…2朵、中・白×黃色…2朵／雞蛋花・小・深粉紅色…6朵
●A鐵絲・綠色…10支
●剪刀／斜口鉗／錐子／尖嘴彈簧鉗

作法［增量型變化版］
1 將花冠上的葉子全部剪下。
2 將大、中共計四朵雞蛋花的花瓣底部，以錐子穿一個洞，分別穿入A鐵絲後旋緊，作成花腳。六朵粉紅色的雞蛋花取下花萼，在底部穿一個洞，分別穿過鐵絲，作成花腳。
3 將步驟1原有葉子的地方，參考P.24-25的配色綁上步驟2，將鐵絲旋緊固定。鐵絲尾端留些許長度後，將多餘部分剪下，以尖嘴鉗收入花冠花間透明的管子內即完成。

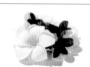

18+. 雞蛋花變化版手環
（P.24至P.25）

材料&工具 ＜材料：大創＞
●花：「花圈 精選白色髮飾＆手環組」的手環・白×粉紅色…1個／雞蛋花花插・中・白×黃色…1朵／雞蛋花・小・深粉紅色…3朵
●A鐵絲・綠色…4支
●剪刀／斜口鉗／錐子／尖嘴彈簧鉗

作法
同18.「雞蛋花變化版花冠」。

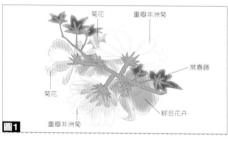

圖1

菊花　重瓣非洲菊　常春藤　綜合花卉　菊花　重瓣非洲菊

19. 非洲菊＆菊花不對稱變化版花冠
（P.24至P.25）

材料&工具 ＜材料：大創（F膠帶除外）＞
●花：花冠（黃色）…1個／綜合花束・中・桃紅色…1束／重瓣非洲菊束3束組・中・橘色、黃色…各1束／非洲菊束4朵中的菊花・中・桃紅色、鮭魚橘色…各1朵／壁飾以常春藤・有果實的部分…適量／綠葉枝條（有鐵絲）…約85cm
●A鐵絲・綠色…約10支／F膠帶・綠色…適量
●斜口鉗

作法［間隔增量型變化版］
1 將花冠預定要添加花朵的部分（約10公分）原本的花剪下，空出空位，並取下纏繞在上面的綠葉。
2 將步驟1的花朝向外側。
3 （製作右側集中花朵的部分）將所有的花材依＜基本的組件＞（P.62）方式製作，參考圖1的配置，以F膠帶作成胸花狀。
4 以F膠帶將步驟3固定在花冠的側面。另外在沒有花的部分，以膠帶黏五至六條剪了7至8公分的常春藤。
5 將綠葉枝條埋在花朵間纏繞整個花冠，尾端收入枝條間即完成。

20. 橘色非洲菊＆閃亮亮蕾絲變化版花冠
（P.24至P.25）

材料&工具 ＜材料：大創＞
●花：花冠（黃色）…1個／非洲菊・大・橘色…1朵
●亮片（串連型）・L尺寸・金色、S尺寸・紅色…各85cm／裝飾緞帶・棉花款（米色×白色蕾絲）…60cm、亮片款（金色）…70cm
●剪刀／斜口鉗／黏著劑

作法［增量型變化版］
1 將花冠的花朝向外側。
2 將兩條亮片串鬆鬆地纏繞在花冠上。尾端藏入亮片串間。
3 將兩種緞帶打成蝴蝶結，以黏著劑重疊黏在花冠上。
4 非洲菊取下花托（花瓣散開的話請參照P.67 Point！）以黏著劑黏在蝴蝶結上後即完成。

21.桃紅非洲菊&玫瑰少女風變化版花冠
（P.26至P.27）

材料&工具 ＜材料：大創＞
●花：花冠（粉紅色）…1個／非洲菊・大・桃紅色…3朵／亮粉玫瑰花插（附網紗・鐵絲）・中・白色…2支・粉紅色…3支／紙花（有鐵絲）・小・淺藍色…3朵／霞草・極小・白色…5朵／壁飾常春藤・有白花的部分3條
●A鐵絲・綠色…約10支／裝飾緞帶・歐根紗・白色…寬1.5×155cm
●剪刀／斜口鉗

作法 [間隔增量型變化版]
1. 將花冠的花平均剪下約整體一半的量，空出空間，並將附在花冠上的綠葉全部剪下。
2. 將步驟1的花朝向外側。
3. 將霞草、壁飾以常春藤依＜基本的組件＞（P.62）方式製作。將非洲菊花托約1cm以下的莖剪下，花托用錐子穿洞後，穿一支A鐵絲。
4. 在花冠沒有花的部分，綁上步驟3和亮粉玫瑰花插、紙花，將鐵絲旋緊固定（花的配置方式請參閱P.26-27）。
5. 將裝飾緞帶纏繞在整個花冠上，並在頭部後方的位置打個蝴蝶結即完成。

22.髮圈&迷你玫瑰變化版手環〔白、粉紅〕
（P.11・P.26・P.27）

材料&工具 ＜材料：大創＞
●花：（全部有鐵絲）〔括弧內為粉紅色的材料〕玫瑰紙花・小・白〔雛菊紙花・小・桃紅色〕…1朵／Cute雛菊紙花・極小・紅色〔粉紅色〕…1朵
●螺旋髮圈・紅色&透明&藍色〔紫色&透明&粉紅色〕…1個／亮片（串連型）・S尺寸・紅色〔粉紅薰衣草紫色〕…約23cm／直條紋珠・11mm・藍色・淺藍色…各1顆〔橫條紋珠・10mm・粉紅色・深粉紅色…各1顆〕
●剪刀／斜口鉗

作法
1. 將大花和小花以鐵絲旋緊固定。
2. 將步驟1穿過髮圈的螺旋間，一直穿到花托碰到髮圈。
3. 依P.68＜手環＞的步驟2至4製作好後即完成。

Chapter 3

23.粉紅色&藍色重瓣花朵花冠
（P.30至P.31）

材料&工具 ＜材料：大創（F膠帶除外）＞
●花：非洲菊・中・水藍色…5朵／非洲菊，4朵花束中的菊花・中・粉紅色・鮭魚奶白…各1朵／絨面迷你玫瑰・小至中・桃紅色：花和花苞共5朵・大理石粉色…4朵
●A鐵絲・綠色…17支／F膠帶・淺綠色…適量／裝飾緞帶・亮片&歐根紗款・粉紅色…約150cm／手工藝蕾絲緞帶組・粉紅色 各附45cm的小球串…適量
●剪刀／斜口鉗

作法 [基本法]
1. 將所有的花材依＜基本的組件＞（P.62）方式製作，再以＜基本法＞（P.62）連接起來，作成一個圈即完成（花的配置方式請參閱P.30-31）。
2. 將裝飾緞帶纏繞在整個花冠上，連接的部分打個蝴蝶結。
3. 將小球串在花冠的連接部分打個結，讓它自然垂下即完成。

24.水果&德國洋甘菊髮圈
（P.29・P.31）

材料&工具
●花（T）：德國洋甘菊・極小・白・花6朵／檸檬片…1片／草莓・S…1個／蘋果・小・綠色…1個／迷你覆盆子組・大・覆盆子色、藍莓色…各1個・小・覆盆子色、橘紅色…各1個
●附底托髮圈・直徑3cm・銀色…1個／（D）手工藝白蕾絲・寬3.5×52cm／格子緞帶・粉紅色・寬0.5×30cm
●剪刀／斜口鉗／黏著劑／雙面膠寬0.5×52cm

作法
1. 將雙面膠貼在白蕾絲的背面，一邊緊縮擠出皺褶，一邊將緞帶貼在底托邊緣。沿著底托貼一圈，貼到看不見底托後，往中央貼。
2. 將檸檬片切兩半成半月形。將有三朵花的兩束德國洋甘菊，剪下莖2cm以下的部分。
3. 將所有水果和德國洋甘菊，以黏著劑黏在底托的蕾絲上（配置方式請參閱P.31）。
4. 在底托附近的髮圈上，以緞帶打一個蝴蝶結即完成。

25.粉紅色密集迷你玫瑰花冠
（P.32至P.33）

材料&工具 ＜材料：大創（F膠帶除外）＞
●花：Micro玫瑰・小・波爾多紅酒色…11朵／嬰兒粉色…9朵／迷你彩色玫瑰・極小・粉紅色…9朵・粉紅酒色…11朵／玫瑰花插Sugar（有鐵絲）・小・蜜糖粉色…12支
●A鐵絲・咖啡色…約40支／F膠帶・咖啡色、橄欖綠…各適量／有鬆緊帶亮粉蕾絲・粉紅色・紫色…各45cm
●剪刀／斜口鉗／黏著劑／雙面膠

作法 [基本法]
1. 將玫瑰花插Sugar之外的花材以咖啡色F膠帶依＜基本的組件＞（P.62）方式製作。
2. 將步驟1和玫瑰花插Sugar以橄欖綠色F膠帶以＜基本法＞（P.62）連接起來。不過兩端先不要接起來（花的配置方式請參閱P.32-33）。
3. 將蕾絲緊緊地綁在步驟2的兩端。打好結後將緞帶反摺3cm，以F膠帶捲起來。將花冠戴在頭上，調整好大小後，將蕾絲打個蝴蝶結即完成。

25+.迷你玫瑰&
流蘇粉紅手環
（P.32至P.33）

材料&工具 ＜材料：大創（S）除外＞
●花：Micro玫瑰・小・波爾多紅酒色…3朵／迷你
彩色玫瑰・極小・粉紅色…花苞3朵、粉紅酒色…4
朵／迷你花苞玫瑰・極小・粉紅色…4朵
●鬆緊繩・極細・粉紅色…28cm／（S）手工藝
串珠 碎冰珠・大・粉紅色1顆、小・白…4顆／
（S）迷你流蘇4P・7cm・淺粉紅色…1條
●剪刀／斜口鉗

作法［鬆緊繩法］
1 將所有的花材剪下花托。
2 將鬆緊繩穿過花中央的孔洞。每四朵花穿一顆串珠。
3 花和珠子穿完後，將鬆緊繩打結，剪掉多餘部分。在打結
處繫上迷你流蘇即完成。

26.繽紛橘色密集
迷你玫瑰花冠
（P.29・P.32至P.33）

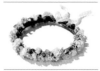

材料&工具 ＜材料：大創（F膠帶除外）＞
●花：Micro玫瑰・小・檸檬黃色…9朵／迷你彩色玫瑰・極
小・橘色…花苞12朵、鮭魚粉色…8朵／迷你花苞玫瑰・極
小・桃紅色、粉紅色…各10朵／藍星花（不同顏色各1朵）
・小・黃色、薰衣藍色…各12朵
●A鐵絲・咖啡色…約75支／F膠帶・咖啡色・橄欖綠色…適
量／浪漫蕾絲緞帶・白・寬2×100cm
●剪刀／斜口鉗

作法［基本法］
1 將所有的花材依＜基本的組件＞（P.62）方式
製作（F膠帶使用咖啡色）。
2 將步驟**1**以＜基本法＞（P.62）連接起來（花
的配置方式請參閱P.32-33）。
3 在步驟**2**的連接部分以蕾絲緞帶打上蝴蝶結即完
成。

26+.迷你玫瑰&
流蘇繽紛橘手環
（P.29・P.32至
P.33）

材料&工具 ＜材料：大創（（S）除外）＞
●花：迷你彩色玫瑰（花苞）・極小・橘色、鮭魚
粉色…各4朵／迷你花苞玫瑰・極小・桃紅色…4朵
●鬆緊繩・極細・橘色…約28cm／（S）手工藝
串珠 碎冰珠・大・橘色、小・白色…各4顆／
（S）迷你流蘇4P・7cm・橘色…1條
●剪刀／斜口鉗

作法［鬆緊繩法］
作法同25+.「迷你玫瑰＆流蘇粉紅手環」。只有步驟**2**改成
每三朵花穿一顆珠子。

27.黃&橘玫瑰
常春藤花冠
（P.34至P.35）

材料&工具
●花（T）：Candy Floss陸蓮花花束・中・黃色…4束／
Luna Alexander玫瑰・小至中・深黃色…花和花苞共5朵／
Lara Wilde玫瑰花插・小・橘…3支／Karen陸蓮花花束・
小・橘色…5束、黃色…3束／法國小菊花束・極小・白色…
5束／衛矛花插・綠色…3支／弧形常春藤花環・奶油綠色…
1個
●A鐵絲・綠色…41支／F膠帶・淺綠色…適量
●斜口鉗

作法［基本法］
1 將弧形常春藤花環剪成9條。
2 將3支衛矛花插剪成兩半，共6支。
3 將所有的花材，包括步驟**1**、**2**，依＜基本的組
件＞（P.62）方式製作。
4 將步驟**3**以＜基本法＞（P.62）連接起來即完
成（花的配置方式請參閱P.34-35）。

28.雙色大理花
頭帶
（P.34至P.35）

材料&工具 ＜材料：大創＞
●花：大理花・大・奶油色、桃紅色…各
1朵／大理花葉…1片
●羊毛線AMUKORO・彩虹・145cm…
2條、綜合草莓・145cm…1條、繽紛萊
姆・90cm…1條、綜合草莓・90cm…
2條
●剪刀／斜口鉗／黏著劑

作法
1 花材剪下花托（若花瓣散開請參照P.67 Point！）。
2 將兩朵大理花背面的一半塗上黏著劑，兩朵貼合在一起。
3 將三條毛線（90cm）編成辮子，留約10cm長度後打結。
4 將三條毛線（145cm）編成一條辮子，繞在頭上後打個蝴蝶結。以
手指捏住右側決定要黏花的位置，將毛線從頭上取下。
5 以黏著劑將步驟**3**和步驟**2**黏在步驟**4**捏住的位置。最後以黏著劑
將大理花葉黏在反面即完成。

29.水果&雛菊髮箍
（P.34至P.35）

材料&工具 ＜材料：大創（（T）除外）＞
●花（T）：姬蘋果・紅色…1個／橘子片…1/2片／檸檬片…1/2片／萊姆片・綠色…1/2片／草莓・S…2個／蘋果・小・綠色…1個／蘋果・小・紅色…1個／迷你覆盆子組・大・橘紅色・藍莓色…各1個／Garden雛菊・小・黃色…2朵
●髮箍・黑色…1個／裝飾緞帶（棉花款）・寬2.5×40cm・白色…2條／愛心花插・紅色…2支／手工藝以裝飾品 歐風8入（法國旗三色蝴蝶結）…2個
●剪刀／斜口鉗／黏著劑／雙面膠1×80cm

作法
1 將兩條裝飾緞帶的背面貼上雙面膠，在髮箍上貼成兩排，一邊緊縮擠出皺褶一邊貼。
2 以大量黏著劑將姬蘋果黏在步驟1的中央。壓兩、三分鐘，待固定後，將其他的水果也黏上去（配置方式請參閱P.34-35）。
3 將愛心花插的鐵絲剪下，以黏著劑黏一個姬蘋果和檸檬間，黏一個在青蘋果和草莓後。
4 將蝴蝶結以黏著劑分別黏在裝飾緞帶的兩端。
5 將Garden雛菊剪下花托，以黏著劑分別黏在兩邊蝴蝶結的下方，等黏著劑乾以後即完成。

30.鮮黃牡丹&流蘇大髮飾
（P.36至P.37）

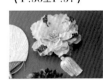

材料&工具 ＜材料：大創（（T）除外）＞
●花：牡丹花・特大・黃色×粉紅色×綠色…1朵／（T）珍珠小花・白色…1個／牡丹葉…1片
●（T）Polubo流蘇・M・奶油色…1條／髮夾・透明灰・寬2×11cm…1個／蕾絲裝飾帶・黑色…約25cm
●剪刀／斜口鉗／黏著劑／雙面膠1×25cm

作法
1 將牡丹花剪下花托，取下花萼（若花瓣散開請參照P.67 Point！）。
2 將珍珠小花插在牡丹花中央。
3 將流蘇穿過步驟2背面珍珠小花的鐵絲，並以黏著劑固定。
4 以黏著劑將牡丹花黏在步驟3上。
5 以黏著劑將髮夾黏在步驟4上，壓緊直到黏著劑乾掉固定。
6 將蕾絲裝飾帶剪成四條4至5cm長的帶子，背面貼上雙面膠。
7 將步驟6貼在牡丹花的花瓣間即完成。

31.大理花&重瓣非洲菊熱帶風髮飾
（P.36至P.37）

材料&工具 ＜材料：大創（（T）除外）＞
●花：大理花・特大・桃紅色…1朵／重瓣非洲菊・中・英國藍…1朵／電信蘭葉・大…2片／
●（T）毛絨流蘇・綜合藍色…1條／髮夾・透明紫・寬2×11cm…1個
●剪刀／斜口鉗／黏著劑

作法
1 花材從剪下花托（若花瓣散開請參照P.67 Point！）。
2 以黏著劑黏好大理花和非洲菊。接著以黏著劑將流蘇黏在花朵背面，最後將兩片電信蘭葉放在流蘇環上方重疊2公分處，以黏著劑固定。
3 以黏著劑將髮夾黏在步驟2上後，壓緊直到黏著劑完全乾掉固定即完成。

32.粉紅芍藥&蕾絲髮飾
（P.37）

材料&工具 指定之外＜材料：大創＞
●花：芍藥・特大・粉紅至奶油漸層…1朵
●（T）串珠花插・粉紅色…1支／（S）裝飾蕾絲 飄逸蕾絲1・白色…寬4.5×50cm／（T）附底托雙尾髮夾・M…1個
●剪刀／斜口鉗／黏著劑／雙面膠1×50cm

作法
1 將芍藥從剪下花托，取下花萼（若花瓣散開請參照P.67 Point！）。
2 將串珠花插插在芍藥中央。
3 在裝飾蕾絲的中央位置貼上雙面膠，圍著花瓣最下層貼一圈。剩下的蕾絲剪成兩半，左右對稱貼在從上數來第四層的花瓣間。
4 將花朵背面中央塗上黏著劑，黏在髮夾的底托上，壓緊直到黏著劑完全乾掉固定即完成。

33.大輪玫瑰&條紋緞帶華麗花冠
（P.28・P.38至P.39）

材料&工具 ＜材料：大創（F膠帶・緞帶除外）＞
●花：絹織Marie玫瑰（附露水）・中・紅色…2朵／白色…1朵／亮粉玫瑰花插（附網紗・鐵絲）・中・蜜桃橘色…5支／繽紛彩色玫瑰組合・小・紅色…5朵／白頭翁花束・中・紅色…2束／白色…3束／虎百合（花苞）・長約8cm・白色…1朵／橘色…1朵／綠葉枝條・紅綠色…16枝
●直條紋緞帶・白×黑色・寬2.5×40cm／A鐵絲・綠色・約40支／F膠帶・草綠色…適量
●剪刀／斜口鉗／尖嘴彈簧鉗

作法 [基本法]
1 將所有的花材依＜基本的組件＞（P.62）方式製作。
2 從側邊花朵集中的重點部分開始，將基本組件以＜基本法＞（P.62）連接起來（花的配置方式請參閱P.38-39）。
3 將緞帶打成蝴蝶結，穿過A鐵絲後，固定在側邊花朵集中的位置，將鐵絲的尾端扭緊收入花中即完成。

34.酒紅色花朵&
假毛球花冠
（P.39）

材料&工具
- 花（T）：Fringe陸蓮花‧中‧酒紅色…1朵／Shirley大理花‧大‧勃艮第酒紅色…1朵／Melinda玫瑰‧小至中‧勃艮第酒紅色…花和花苞5朵／熊耳草花插‧小‧白…3支／Alice繡球花‧小至中‧紫綠色…3朵、蘭色紫色…6朵
- A鐵絲‧咖啡色…約20支／F膠帶‧咖啡色…適量／毛球‧白色、黑色…各5顆
- 剪刀／斜口鉗

作法 [基本法]
1. 將所有的花材依<基本的組件>（P.62）方式製作。
2. 將步驟 **1** 的花材從繡球花開始，以<基本法>（P.62）連接起來（花的配置方式請參閱P.39）。※正面放白色熊耳草。
3. 將毛球以附的線依整體配置的平衡，平均綁在花間的空隙處即完成。

35.矢車菊&
羽毛花冠
（P.39）

材料&工具 ＜材料：大創＞
- 花：花冠（藍色）…1個／矢車菊‧小至中‧藍色、薰衣草紫色…各5朵
- A鐵絲‧綠色…9支／羽毛（39元派對面具的羽毛）‧白色…1個／絨毛線（39元的Angel羊毛線等）‧白色‧12cm、藍色‧18cm…各1條／彩虹裝飾球‧橘色…1顆／裂紋珠‧12mm‧黃色、橘色…共9顆／不織布‧白色…直徑4cm
- 剪刀／斜口鉗／黏著劑

作法 [增量型變化版]
1. 將花冠的花朝向外側。
2. 以黏著劑在羽毛的背面黏上白色及藍色的絨毛線。
3. 將所有的花材剪下花托，取下花萼（若花瓣散開請參照P.67 Point！）。
4. 將步驟 **3** 的其中一朵藍色的花以黏著劑黏在步驟 **2** 的中央，上面再黏上裝飾球。
5. 將步驟 **4** 黏在花冠的外側。背面以黏著劑貼上不織布，以紙鎮等重物壓至黏著劑乾掉固定。
6. A鐵絲穿入串珠後摺對半，拿住串珠，將鐵絲扭轉旋緊。
7. 將步驟 **6** 的鐵絲穿過步驟 **3** 花材中央的孔洞，旋緊固定在花冠與花朵間（花朵兩色交織），將鐵絲剪斷後，尾端彎摺收入花中即完成。

Chapter 4

36.典雅古典
玫瑰&繡球花
花冠
（P.40‧P.42至P.43）

材料&工具
- 花（T）：Amusee大開玫瑰‧中‧白色…1朵、象牙粉紅色…1朵／Ecru Melinda玫瑰‧小至中‧奶油色…花和花苞共5朵、深米白色…2朵／Sonata陸蓮花花插‧小‧奶油綠色…花2朵／Candy Floss陸蓮花花束‧小‧白綠色…花2朵／藍莓插‧小‧藍紫色…3支／藍莓枝‧小‧藍紫色…2枝／Abend繡球花‧小‧奶油紫色…花枝4支／Ecru繡球花‧小‧奶油色、小‧深米白色…花枝各6支／Frost常春藤花圈‧灰綠色…葉枝部分8條
- A鐵絲‧綠色…43支／F膠帶‧草綠色…適量
- 斜口鉗

作法 [基本法]
1. 將所有的花材依<基本的組件>（P.62）方式製作。
2. 依奶油色、奶油紫色的繡球花、常春藤枝葉、花朵漸大到漸小的順序，將所有花材以<基本法>（P.62）連接起來，作成花冠即完成（花的配置方式請參閱P.42，正面位置放白色及象牙粉紅色的Amusee大開玫瑰）。

37.粉紅&綠色系
玫瑰蛇麻珍珠
花冠

材料&工具
- 花（T）：玫瑰Millfy‧小至中‧粉紅色…6朵／Pastel陸蓮花花束‧小至中‧粉紅色…3束／Purim蛇麻花束‧小‧淺綠色…3束／Alice繡球花‧小‧淺粉紅色、綠紫色…花枝各6支
- 珍珠鍊‧6mm‧40cm…1條、30cm…2條／A鐵絲‧綠色…25支、白色（28號）…2支／F膠帶‧草綠色…適量
- 剪刀／斜口鉗

作法 [基本法]
1. 將所有的花材依<基本的組件>（P.62）方式製作。
2. 將步驟 **1** 以<基本法>（P.62）連接起來，作成花冠（花的配置方式請參閱P.41、44）。
3. 將A鐵絲（白色）穿過兩條30cm的珍珠鍊，寬鬆地纏繞在步驟 **2** 的兩處。鐵絲的尾端以F膠帶捲進花冠中。
4. 將40cm的珍珠鍊繞成一個圈，尾端綁在步驟 **2** 的頭部後方位置，打結處以F膠帶捲起來遮蓋住即完成。

37+.粉紅玫瑰&
珍珠手腕花
（P.41‧P.44）

材料&工具
- 花（T）：Alice繡球花‧小‧淺粉紅色、紫綠色…各1朵、綠紫色…2朵／Luna Alexander玫瑰‧中‧淡粉紅色…1朵
- 歐風浮雕緞帶（有鐵絲）‧金褐色‧寬4×85cm／珍珠鍊‧6mm‧30cm分／A鐵絲‧白色（24號）…1支／附底托雙尾髮夾‧M…1個
- 剪刀／斜口鉗／黏著劑

作法
1. 將所有的花材剪下花托（若花瓣散開請參照P.67 Point！）。
2. 將繡球花以黏著劑黏在髮夾底托上，朝向上下左右的方向，各黏一朵。
3. 以黏著劑將玫瑰黏在步驟 **2** 上。
4. 將A鐵絲穿入珍珠，繫在玫瑰周圍。兩端以黏著劑黏在髮夾底托上藏起來。
5. 將髮夾夾住緞帶中央部分即完成。

38.法絨花&野花花冠（P.45）

材料&工具

●花（T）：Angel Leaf藤蔓 M·銀綠色…1枝／法絨花花束·小至中·白色…花和花苞各6個／西洋蓍草&鼠尾草花束·小·奶油色…3束／迷你小花花插（白色蕾絲）·極小·奶油色…5支

●A鐵絲·綠色…14支／F膠帶·草綠色…適量／雕花蕾絲寬1.5×86cm

●剪刀／斜口鉗

作法

1 將花材個別依＜基本的組件＞（P.62）方式製作。
・法絨花花束將花和花苞各1朵紮成一束，依基本組件作法作6組。
・西洋蓍草&鼠尾草花束將2至3朵小花分成一束，共作3組。
・小花花插2至3支為一束，共作2組。

2 將Angel Leaf藤蔓的枝葉修掉一些，空出空間，繞在頭上確定好大小後，將後方扭轉旋緊。

3 以F膠帶將步驟1平均地纏繞在步驟2上。

4 將修掉的枝葉固定在頭部後方的位置，讓它自然垂下。

5 將雕花蕾絲在垂下的枝葉處打一個蝴蝶結即完成。

39.鈴蘭&蕾絲花冠（P.46）

材料&工具

●花（T）：Alto鈴蘭花束·極小·白色…17束

●雕花蕾絲·白·寬1×86cm／A鐵絲·白色（28號）…18支／F膠帶·白色…適量

●剪刀／斜口鉗

作法 [基本法]

1 將鈴蘭的花枝一枝枝剪下，葉子也剪下後，依＜基本的組件＞（P.62）方式製作。

2 將步驟1以＜基本法＞（P.62）連接起來，作成花冠（花的配置方式請參閱P.46）。

3 將雕花蕾絲在花冠的連接部分打個蝴蝶結即完成。

40.藍莓&繡球花果實風花冠（P.47）

材料&工具

●花（T）：蔓越莓花插·小·藍紫色…3支·勃艮第酒紅色…2支／藍莓花插·小·藍紫色…1支／藍莓枝·小…1枝／小花花插·白色…3支·葉子花插…2支／藍星花Stella·白色…4朵／Alice繡球花·小·薰衣紫色…6朵·淺藍色…3朵·綠紫色…1朵

●A鐵絲（24號、26號、28號）·綠色…約25支／F膠帶·草綠色…適量

●剪刀／斜口鉗

作法 [基本法]

1 將花材個別依＜基本的組件＞（P.62）方式製作。
・蔓越莓和藍莓花插以A鐵絲（24號）作成組件。
・藍莓枝分成2枝，作成組件（26號）。
・小花花插只取花的部分，將3朵花作成組件（28號）。
・藍星花Stella分別剪下4朵花枝，作成組件（28號）。
・Alice繡球花將枝部分剪下，依顏色及指定數量作成組件（28號）。

2 將步驟1以＜基本法＞（P.62）連接起來，作成花冠（花的配置方式請參閱P.47）。

41.白色&對比色玫瑰花冠（P.49）

材料&工具 ＜材料：大創（F膠帶除外）＞

●花：絹織Marie玫瑰（附露水）·中·白色…1朵／Saint玫瑰·中·白色…3朵、薄荷綠色…2朵、鮭魚粉色…5朵／大飛燕草單支花·小至中·白×粉紅色、白×淺藍色、白色·共18朵／綠葉枝條4種組·綠色帶斑常春藤…2條份（→將葉枝部分分成18枝）

●A鐵絲·綠色…約50支／F膠帶·草綠色…適量

●斜口鉗

作法 [基本法＋變化版]

1 將所有的花材依＜基本的組件＞（P.62）方式製作。
・帶斑常春藤分成18枝，作成組件。

2 以F膠帶將玫瑰（白色1朵、鮭魚粉色2朵）和大飛燕草3至4朵、常春藤3至4條，紮成胸花型。

3 將步驟1以＜基本法＞（P.62）連接起來（花的配置方式請參閱P.49）。由常春藤或大飛燕草開始連接。

4 連接到花冠中央時，接步驟2，再將步驟1的組件連接到最後即完成。

42.藍色花朵&條紋緞帶花冠（P.49）

材料&工具

●花（T）：Swing白頭翁·中·英國藍…3朵／Luna Alexander玫瑰·小至中·藍色…5朵／Palette玫瑰·小·英國藍…2朵、極小至小·水藍色…花和花苞5朵／Alice繡球花·小·藍色…1朵、花枝3枝·小·淺藍×白色…1朵、花枝6枝／Alto繡球花·小·白紫色…1朵、花枝3枝

●A鐵絲·綠色…約30支／F膠帶·草綠色…適量／歐風緞帶·波爾多酒紅+奶油+深藍色直條紋·寬2.5×27cm…2條

●剪刀／斜口鉗／尖嘴彈簧鉗

作法 [基本法＋變化版]

1 將花材個別依＜基本的組件＞（P.62）方式製作。
・將1支Luna Alexander玫瑰上的5朵花剪下，作成組件。
・將1支Palette玫瑰上的2朵英國藍色花、5朵水藍色花和花苞剪下，作成組件。
・將1支Alice繡球花上的3朵藍色花、6朵淺藍×白色花剪下，作成組件。
・將1支Alto繡球花上的3枝花枝剪下，作成組件。

2 將步驟1以＜基本法＞（P.62）連接起來，作成花冠（花的配置方式請參閱P.49）。

3 將緞帶打成蝴蝶結，打結處穿一支A鐵絲後旋緊，作成花腳。將花腳鐵絲穿過花冠兩側後，旋緊固定，剪掉多餘鐵絲後，將尾端收入打結處即完成。

43.野花&玫瑰花花冠 with 後墜花飾（P.48至P.49）

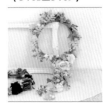

材料&工具
●花（T）：Luna Alexander玫瑰・小至中・淡粉紅色…花和花苞4朵／Cutie陸蓮花花插・極小至小・淺粉紅色…花和花苞9支／西洋蓍草&雪球花花插・小至中・紫色…3支／西洋蓍草&鼠尾草花插・小至中・奶油色…3支／寒子丁花插・小・淺藍色…3支／Prim石竹・小・粉紅色、薰衣紫色・各5朵／迷你小花花插（白色蕾絲）・極小・奶油色…5支／雪絨花花插・極小・白色…花苞2支／Flare雪球花・奶油色…1枝／Angel Leaf藤蔓・銀綠色…2枝
●A鐵絲・綠色…約50支／F膠帶・淺綠色…適量
●斜口鉗

作法 [基本法＋變化版]
1 將Flare雪球花和Angel Leaf藤蔓之外的花材依＜基本的組件＞（P.62）方式製作。
・將1支Luna Alexander玫瑰上的4朵花和花苞剪下，作成組件。
・將1支Prim石竹剪下枝葉，花作成5朵組件。
・將3支迷你小花紮成一束，作成組件，共五組。
2 以F膠帶將3朵玫瑰、2束迷你小花、3朵Prim石竹作成胸型花飾，再以F膠帶黏在後墜花飾的基底花材Flare雪球花上。
3 將2枝Angel Leaf藤蔓以F膠帶黏在步驟2上。
4 除了步驟2、3使用的花材之外，其他花材以＜基本法＞（P.62）連接起來，作成花冠（花的配置方式請參閱P.48-49）。
5 以F膠帶將後墜花飾黏在步驟4的頭部後方部分即完成。

Chapter 5

45.波爾多酒紅陸蓮花&緞帶髮圈（P.54）

材料&工具
●花（T）：Lulu陸蓮花花插・中・紫褐色…1支
●直條紋鐵絲緞帶・黑×木炭灰色・寬3×25cm／附底托髮圈・直徑3cm・銀色…1個
●剪刀／斜口鉗／黏著劑／雙面膠・寬5mm…適量

作法
1 將花材剪下花托（花瓣散開的話請參照P.67 Point！）。
2 在緞帶背面貼上雙面膠，沿著髮圈底托一邊緊縮擠出皺褶，一邊貼成圓形。
3 以黏著劑將步驟1黏在步驟2上即完成。

46.米白色重瓣花朵髮夾（P.54）

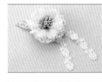

材料&工具
●花（T）：平開型重瓣花朵・中・舊米白色…1朵／珍珠蕾絲葉・香檳金色…1枝
●浪漫蕾絲・棉麻色・寬2×26cm／附底托雙尾髮夾・M…1個／雕花蕾絲・奶油色・寬1.5×13cm、寬1.5×11cm・各1條
●剪刀／斜口鉗／黏著劑／雙面膠・寬5mm…適量

作法
1 將花朵剪下花托（花瓣散開的話請參照P.67 Point！）。
2 在浪漫蕾絲的背面貼上雙面膠，沿著髮夾底托一邊緊縮擠出皺褶，一邊貼成圓形。
3 將兩條雕花蕾絲以雙面膠在步驟2的髮夾尾端貼成直角，讓它自然垂下。
4 以黏著劑將蕾絲珍珠黏在步驟3上。
5 以黏著劑將步驟1黏在步驟4上即完成。

47.三色小花麂皮緞帶邊夾〔粉紅色、白色〕（P.52・P.55）

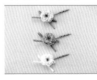

材料&工具
●花（T）：〔括弧內為白色的材料〕Mermaid玫瑰花插・小・紫色〔奶油色〕…1支
●麂皮繩粉紅色〔白色〕…16cm／（D）素面髮夾・古金色〔粉紅色、白色都相同〕…1個
●剪刀／斜口鉗／黏著劑

作法
同P.67「邊夾」作法。

48.象牙白繡球花香蕉夾（P.52・P.56）

材料&工具
●花（T）：Alice繡球花・小・象牙白色…11朵
●（D）香蕉夾・長10×寬1.2cm・黑石色…1個／（S）公主風裝飾蕾絲（飄逸蕾絲款）・黑×白色・寬4.5×17cm…2條
●剪刀／斜口鉗／黏著劑／雙面膠・寬0.5×34cm…適量

作法
1 將Alice繡球花剪下花托。
2 在蕾絲的背面貼上雙面膠，沿著香蕉夾的左右兩側貼成兩排，中間空1mm的寬度。
3 以黏著劑將步驟1黏在步驟2的空隙位置即完成。

50.緞帶&珍珠
重瓣花朵彈簧
髮夾
（P.53・P.56）

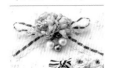

材料&工具　＜材料：大創（棉珍珠除外）＞
●花（T）：重瓣人造花・小・米白色…2朵
●浪漫蕾絲緞帶・咖啡色…寬1.5×38cm／釣魚
線・0.3mm…適量／彈簧髮夾・寬1×7.7cm・
古金色…1個／棉珍珠・圓形・12mm・白色…2
顆、10mm・古銅色…3顆
●剪刀／斜口鉗／黏著劑

作法
1 將花材剪下花托（若花瓣散開請參照P.67 Point！）。
2 將蕾絲緞帶打成蝴蝶結，以黏著劑黏在髮夾上。
3 將白色和古銅色的5顆棉珍珠交互穿過釣魚線，作成一個
圈後打結固定，將釣魚線穿過蝴蝶結的打結處後打結固
定。
4 將步驟**1**以黏著劑黏在步驟**3**的上面即完成。

52.紫丁香色
重瓣花朵頸鍊
（P.53・P.57）

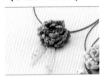

材料&工具
●花（T）：重瓣人造花・小・紫丁香色…1朵
●底托（附鍊子）15mm・古金色…1個／皮革頸
鍊・米白色…1條／（D）手工藝蕾絲組・紫色…寬
1×約14cm／圓環・5mm・古金色…1個
●剪刀／斜口鉗／尖嘴彈簧鉗2把

作法
1 將花材剪下花托（若花瓣散開請參照P.67 Point！）。
2 將底托塗滿黏著劑，黏上步驟**1**。
3 蕾絲對摺。將圓環穿過蕾絲中央的孔洞後合緊。
4 將圓環黏在步驟**2**上，穿過頸鍊後即完成。

54.繡球花&
珍珠環形耳環
〔藍色〕
（P.53・P.58）

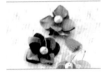

材料&工具
●花（T）：Alice繡球花・小・深藍色、藍色…花
瓣各4片
●棉珍珠・圓形・10mm・香檳色…4顆／環形耳
環・30mm・銀色…2個／（S）迷你流蘇4P・藍
色…1條
●剪刀／尖嘴彈簧鉗／圓口鉗

作法
同P.69「耳環」作法。

55.紫丁香色
垂墜戒指
（P.52・P.59）

材料&工具
●花（T）：重瓣人造花・小・紫丁香色…1朵
●六瓣花鏤空戒台・直徑22mm・古金色…1個／
（D）手工藝墜飾・古金色・鑰匙、皇冠…各1個／
C形環・3.5×5mm・古金色…3個
●斜口鉗／尖嘴彈簧鉗2把／黏著劑

作法
1 將花材剪下花托。切口以斜口鉗剪平（若花瓣散開請參照
P.67 Point！）。
2 將步驟**1**的背面中央塗上黏著劑，黏在鏤空戒台上，輕壓
一分鐘。
3 以C形環將墜飾穿過鏤空戒台最下面的孔洞後即完成。※
順序為鑰匙、兩個C形環，第二個C形環穿皇冠，再以第三
個C形環穿在戒台上固定。

56.波爾多紅酒
色重瓣花戒指
（P.52・P.59）

材料&工具
●花（T）：重瓣人造花・小・波爾多紅酒色…1朵
●十瓣花鏤空戒台・20mm・古金色…1個
●斜口鉗／黏著劑

作法
1 將花材剪下花托。切口以斜口鉗剪平（若花瓣散開請參照
P.67 Point！）。
2 將步驟**1**的背面中央塗上黏著劑，黏在鏤空戒台上，輕壓
一分鐘，待黏著劑乾後即完成。

作者簡介

正久りか（Rika Masahisa）

手工藝家。靜岡縣人，曾任職於服飾公司，之後學習包裝與花藝設計，並於包裝及花藝設計相關工作室擔任工作人員及講師。1994年獨立創業，現在為Round*R負責人及Lucid 樹脂花藝協會講師。販售使用紙、花所製作的雜貨、飾品，並和知名廠商合作，以婚禮及展覽作品為主，撰寫書籍和雜誌、演出電視節目，活躍於各大領域。

Round*R：http://roundr.moon.bindcloud.jp/
著作有：《簡單♪可愛♪紙型編織籃子＆雜貨》（Magazine Land出版）／《以押花製作生活雜貨》、《摺紙雜貨》（均為河出書房新社出版）／《手作香草雜貨》（PARCO出版）
共同著作：《可愛摺信紙》、《以色紙作可愛連續剪紙》（均為PHP研究所出版）

Staff

取材協力・照片提供　船曳晶子 [P.16至P.17]
　　　　　　　　　　松澤絵里 [P.50至P.51]
P.62製作步驟資料協力　株式會社東京堂
攝影　Kenichi Sukegawa [封面・P.1至P.59]
　　　柴田和宣（主婦之友攝影課）[P.60至P.69・P.80]
模特兒　inori・園田ケリー・春菜メロディー
設計　原てるみ・坂本真理・野呂翠（mill design studio）
造型設計　絵內友美
髮型化妝　遊佐こころ（PEACE MONKEY）
插畫　大森裕美子 [P.72]
執筆協力　下關崇子・白須郁美・喜多見禮子
編輯擔當　小野田麻子

花の道 36

森林夢幻系手作花配飾
56款自然田園風＆清新可愛風＆華麗優雅風的花冠×花配件

作　　　　者／正久りか
譯　　　　者／陳妍雯
發　行　　人／詹慶和
總　編　　輯／蔡麗玲
執　行　編　輯／劉蕙寧
編　　　　輯／蔡毓玲・黃璟安・陳姿伶・李佳穎・李宛真
執　行　美　編／周盈汝
美　術　編　輯／陳麗娜・韓欣恬
內　頁　排　版／造極
出　版　　者／噴泉文化館
發　行　　者／悅智文化事業有限公司
郵政劃撥帳號／19452608
戶　　　　名／悅智文化事業有限公司
地　　　　址／新北市板橋區板新路206號3樓
電　　　　話／(02)8952-4078
傳　　　　真／(02)8952-4084
網　　　　址／www.elegantbooks.com.tw
電　子　信　箱／elegant.books@msa.hinet.net

國家圖書館出版品預行編目資料

森林夢幻系手作花配飾：56款自然田園風＆清新可愛風＆華麗優雅風的花冠×花配件 / 正久りか著；陳妍雯譯. -- 初版. -- 新北市：噴泉文化館出版，2017.3
　面；　公分. -- (花之道；36)
ISBN 978-986-93840-9-4 (平裝)
1. 花藝
971　　　　　　　　　　　106003458

2017 年 3 月初版一刷　定價 380 元

HANAKANMURI TO HANA MOTIF NO ACCESSORY
© Rika Masahisa 2015
Originally published in Japan by Shufunotomo Co., Ltd.
Translation rights arranged with Shufunotomo Co., Ltd.
through Keio Cultural Enterprise Co., Ltd.

經銷／高見文化行銷股份有限公司
地址／新北市樹林區佳園路二段 70-1 號
電話／0800-055-365　傳真／(02) 2668-6220

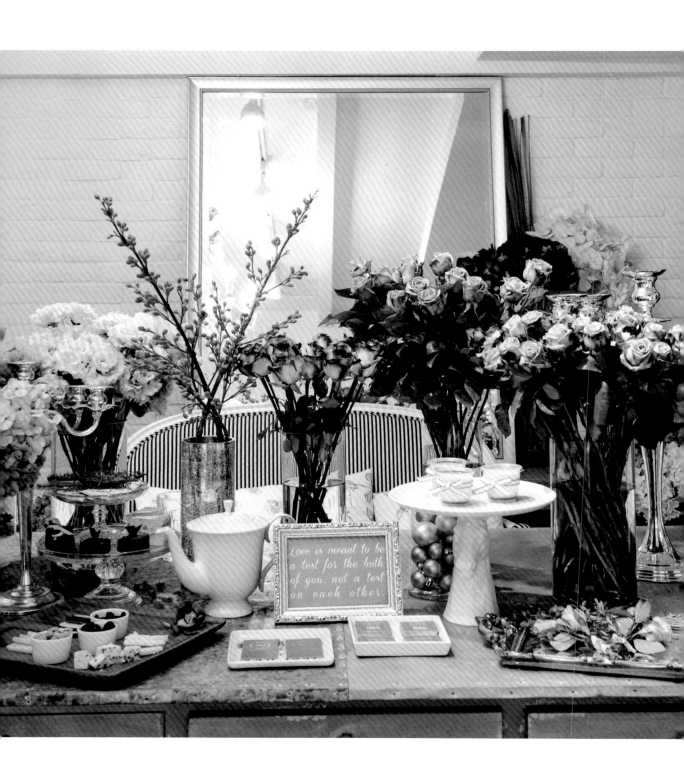

Love is meant to be
a test for the both
of you, not a test
on each other.

花 時 间

享受最美麗的花風景

定價：450 元

定價：480 元

定價：480 元

定價：480 元

定價：480 元

定價：480 元

定價：480 元

定價：480 元

定價：480 元

定價：480 元

定價：480 元

定價：480 元